走進宋畫

在江南煙雨微茫中若隱若現，越過唐人直奔魏晉的宋人美學

10-13 世紀的中國文藝復興

南宋篇

李冬君 著

―― 美 ――
是引人向上的終極力量

本書真正的題眼不在「宋畫」而在於「走進」，
是一種心靈對於更大真理尺度的打開與開展，
走進「文化中國」而非「王朝中國」的又一次「文藝復興」。

目錄

目 錄

導讀
從宋畫看「中國文藝復興」

　　「文藝復興」原來有其特定的含義，一般指發生在 14 到 16 世紀的歐洲人文主義運動，首先出現在義大利，所以被稱為「義大利文藝復興」。文藝復興得有個前提 —— 「復興」什麼？

　　義大利文藝復興已經給出答案，那就是復興「軸心時代」的文明。

　　而「軸心時代」，不是每個民族都會有的，也不是每一種文化都能到達的，能被軸心時代的歷史光芒照耀的民族是幸運的。

　　德國哲學家雅斯貝斯在《歷史的起源與目標》一書中，提到了一個「軸心時代」的概念，這對於我們認識人類精神發展史和認識我們自己，都具有非常的啟迪意義。他發現，「世界歷史的軸心位於西元前 500 年左右，它存在於西元前 800 年到西元前 200 年間發生的精神程序之中。」在此之間，人類歷史經歷了一次理性的覺醒，覺醒的文明都曾有過一次質的飛躍，且影響至今，故稱之為人類歷史的「軸心時代」。

　　「軸心時代」是個文明的概念，而非國家概念。

　　人類文明進入「軸心時代」，不是只有一條歷史道路，古希

臘有古希臘的道路，中國有中國的道路，古印度有古印度的道路，由不同的歷史道路進入「軸心時代」，沿途會形成不同的文明景觀，哲學的、詩化的、宗教的⋯⋯但奔向的目標都是一致的──人文主義。

我們是這樣認為的，人類歷史不是所有的文明都有文藝復興，只有經歷了「軸心時代」的文明，才具備了文藝復興的前提；人類歷史上，文藝復興也並非只有一次，一個連續性的文明，文藝復興會表現出階段性，反覆或多次出現，比如中國文明。[01]

以歐洲文藝復興為鏡，我們發現中國歷史上不僅有過類似義大利並早於義大利的文藝復興，而且作為一個連續性的文明，在不同的歷史階段曾多次出現過文藝復興，借用孟子一句話，「五百年必有王者興」，道出了文藝復興的週期性。

歐洲文藝復興是回到古希臘，而中國從漢末至宋代，每一次文藝復興，皆以「中國的軸心時代」為迴歸點和出發點。

依據「軸心時代」這一基本概念來看中國歷史，中國的「軸心時代」大約始於西元前 11 世紀的周公時代，止於西元前 200 前後的秦國統一。以「周孔之教」為代表，孔子「吾從周」，開始

[01]　中國文藝復興：日本學者宮崎市定在 1950 年出版的單行本《東洋的近世》一書中，系統地解釋了宋代為何可以被稱作文藝復興的時代。1970 年代法國著名漢學家謝和耐在他的代表作《中國社會史》一書中也提出了中國晚唐到宋代經歷了一場文藝復興。（此為編者注，餘同。）

了中國的第一次文藝復興，因此，在這 800 多年的時間裡，中國還可以分出兩個階段，一個是周公時期的理性覺醒，一個是先秦諸子時期的百家爭鳴。

古希臘有哲人，中國有先秦諸子，古印度有釋迦牟尼。先秦諸子，是中國軸心時代一道理性的思想風景線。從先秦諸子開始，理性方顯示了勃勃生機，具有了改造世界的能力。誠如雅斯貝斯所言，那是人類文明的軸心時代！理性的太陽，同時照亮東西方，希臘哲人、印度佛陀和先秦諸子並世而立，人類還有哪個時期比它更為壯麗？

這一時期，文明在轉型，尤其人類精神，開始閃耀理性光芒，穿透神話思維的屏障，東西方文明都開始從巫術、神話故事中走出來，走向人自己，講人自己的故事，開闢了人類精神生活的理性樣式。

有了軸心時代的理性目標，還要有文藝復興運動的標配，那就是要在歷史的轉折關頭產生巨人，一方面要產生思想解放的巨人，另一方面要在藝術與科學的領域，產生藝術創作與科學發明的巨人。

因此，在中國歷史上，我們就看到了漢代復興先秦儒學、魏晉以玄學復興老莊思想、宋代則越過隋唐直接追溯魏晉了。

魏晉文藝復興，從清議[02]轉向清談[03]，魏晉人崇尚老莊，從政治優先的經學轉入審美優先的玄學，從名教迴歸自然，儒家道德英雄主義式微，亂世自然主義個體人格美學開啟；隋唐以詩賦取士，賦予政治以詩性，是復興《詩經》時代「不學詩，無以言」的政治文化；宋人越過唐人直奔魏晉，在復興魏晉風度的個體人格之美中產生了山水畫，之後從山水畫到人物畫，到花鳥畫，都出現了一種獨立精神的表達。

14 世紀開始的義大利文藝復興，是重啟人類理性的一面鏡子。在以後的時代裡，它成了藝術、文化以及社會品味的基準。用這面具有人文性的鏡子，去觀看 11 世紀的中國宋代，我們發現，「中國的文藝復興運動」竟然比佛羅倫斯還早了 3 個世紀。

五代十國、北宋、南宋，從文化史角度可看作一個歷史分期，這段從 10 世紀初開始到 13 世紀後期結束的歷史，算起來有 300 多年。元代建立之時，正是義大利文藝復興之始。以此來看宋代文藝復興，或可視為義大利文藝復興運動之「先驅」。

[02]　清議：東漢後期，出現在官僚士大夫中的一種品評人物的風氣，被稱為「清議」。官僚士大夫希望透過「清議」，表達自己對於現實統治的不滿，「清議」給魏晉的士大夫品評風氣帶來深遠的影響。

[03]　清談：最初指魏晉時一些士大夫不務實際，空談哲理，後泛指一般不切實際的談論。「清談」是相對於俗事之談而言的，亦謂之「清言」。士族名流相遇，不談俗事，專談老莊、周易，針對有和無、言和意、自然和名教等諸多具有哲學意義的命題的討論。

放眼歷史，進化之跡隨處可見，然而，一個民族創造歷史之綜合能力，並非順應王朝盛衰而消長，有時甚至相反。

　　如王朝史觀，即以漢唐為強，以宋為弱，然終宋一朝，直至元時，王朝雖然失敗，但若以文明論之，詳考此時代之典章文物，就會發現，兩宋時代文藝復興和社會進步超乎想像，諸如民生與工藝、藝術與哲學、技術與商業無不粲然，域外史家謂之「近世」，或稱「新社會」似不為過。考量宋代，無論是以功利尺度，還是以非功利尺度，它都是一個文教國家而非戰爭國家，是市場社會而非戰場社會。美第奇家族憑藉其雄厚的財力，在佛羅倫斯城裡推行城市自治，建立市民社會時，早3個世紀的宋代已透過科舉制，亮出了平民主義的政治立場，並向著文治政府推進。

　　用定格義大利文藝復興的眼光，瞭望中國宋朝，同樣看到了繪畫藝術貫穿於精神生活的景象，從汴京到臨安，從10世紀中期到13世紀後期，藝術帶來的人性解放，始於「士人群體」獨立人格的形成，他們成為文藝復興的主力。

　　宋代文藝復興帶來的審美自由，適合藝術蓬勃地生長。有宋一代，藝術上最閃耀的便是中國山水畫的興起，尤其水墨山水畫的興起，成為宋代文藝復興的象徵，而市井風情畫，則描繪了宋代文藝復興的民間社會的新樣式。

　　繪畫藝術是北宋人文指標的一個審美增長點。山水畫鉅子有李、范、郭、米四大家，趙佶善花鳥，並為宋代文藝復興提供了一個國家樣式。宋代在全盤接收五代繪畫的基礎上，形成了院體工筆與士人寫意的兩大藝術流派，成為北宋人文精神的天際線。

　　總之，無論「近世」精神數據，還是「文藝復興」的人性指標，它們都以審美為標誌，這應該是一個好的歷史時期了。在一個好的歷史時期進入一個好的文明裡，宋人如此幸運。

▌我是怎樣進入繪畫史的

　　我是從思想史進入繪畫史的，還不敢說在寫一部卷帙浩繁的中國繪畫史，也不可能像專業畫家那樣，思索於專業技巧上的辨析。我羨慕此兩者，但本書還做不到。因為篇幅有限，個體有限，而藝術則豐大永恆。我可以憑著自身的學力與學養，誠惶誠恐地去觸控藝術之緣起的門環，輕輕叩動，「芝麻開門」，引導我走進五代、宋畫的聖境，消除因與藝術精神無關的成見而對中國傳統繪畫存在的誤讀和誤解，斬獲豁然之喜。與以往的繪畫史不太一樣，本書的解讀背景是文化史和思想史的。

　　五代十國以及兩宋，開創性畫家群星麗天，面對他們的繪

畫作品，我傾盡全力，也只是淺嘗輒止。在過去 6 年多的時間裡，除配合劉剛進行《文化的江山》12 卷的寫作外，加起來至少有 3 年完整的時間，我老老實實伏案、坐「冷板凳」，匍匐於美的腳下，向那個時代的每一位巨匠學習，研讀他們的作品，孜孜以求地與他們的筆底靈魂合轍押韻。在對每一位畫家及其作品的賞析評傳中，表達了我作為一個獨立的個體對中國傳統繪畫的致敬，以及個人化的解讀。

體例上，賞析與評傳結合，既可以重點評析每位畫家的代表作品，又便於按史序釐清畫家本人在繪畫史上的地位。方法上，審美與思辨、藝術史與思想史兼濟互動，我試圖給出一個全新的形而上的美學樣式；繪畫史的陳述需要思想的提升以及藝術哲學的陶冶，在走出傳統繪畫史對畫家及其作品的斷語的同時，建構一個新的繪畫史樣式。

我一邊沉醉於宋畫思想趣味的賞析，一邊用思想史和藝術史的方法寫作，分析每一位出場畫家的藝術哲學背景，這是以往繪畫史所忽略的。而哲學與思想的缺席，正是中國繪畫史研究不暢的根底，起底式地重讀與重構，若能為淡墨暈染的中國繪畫添一筆思想的重彩，是一件讓靈魂愉悅的幸事，也是我創作本書的價值所在。

本書時間上包括五代十國、北宋、南宋。為什麼是從五代十國走進宋畫？因為從思想與哲學這扇門進入中國繪畫，首先

看到的便是五代十國以及兩宋的繪畫，這時期的繪畫開始有了藝術的獨立姿態，開始脫離功利的羈絆而自存。也就是說，五代兩宋時期，中國的繪畫才真正邁進藝術的門檻。雖未登堂入室，但畢竟走進了藝術的大門。為什麼還未登堂入室？這個問題，有待於讀者讀完這本書，自己去尋找答案。

與王朝史分期不一樣，我將五代十國與兩宋的繪畫放到一起來寫，是想說明這兩個時代在繪畫藝術上是同一發展時期，中國繪畫在這兩個時代的藝術家手裡，開始向精神層面的最高境界進取，表達獨立、自由的價值取向，已帶有人文主義的文藝復興氣象，就像司馬遷在《史記》中將老子、韓非兩位異代的歷史人物並列一傳，也是因為二人思想中暗含了相同的趣旨。

從五代、北宋到南宋，繪畫藝術因漸入文人趣味的佳境而終於走向了文人畫，中國繪畫主流終於完成了從宮廷院體向文人畫的話語權過渡。

如果說五代兩宋的藝術家們為繪畫藝術建構正規化是中國繪畫的「經典時代」，那麼元明以後的畫家們則更多在「經典時代」的光芒中享受趣味的探尋，這也是我強調繪畫史分期的重要意義所在。

▊中國與古希臘相看兩不厭

　　進入中國古代繪畫，頭緒紛繁，歷史悠久。若從彩繪陶器入手，那要上溯到距今約七千年的仰韶文化；若從起源的時間開始算，巖畫的出現在一萬多年前了；若以門類論，除了彩陶繪畫之外，還有壁畫、漆畫、帛畫、磚畫、紙畫等，浩如煙海，它們聚集在你想要探訪的腳步前，一不留神，你就會迷路。

　　我們如何進入繪畫？從繪畫作品中所蘊含的藝術精神進入。什麼是藝術精神？蘇格拉底認為，藝術應該表現人，表現人的心靈。這就是藝術精神。藝術精神是人文精神的一部分，是人文精神的美的展現。正如道德律令來自自由的心靈一樣，藝術精神也是從生命個體的心靈深處自由開放的花朵。

　　這是古希臘人的思想，個人本位的美學，也就是我們常說的「為藝術而藝術」的純粹藝術，即「藝術精神」。如果說藝術有功利性，那也只是為人性建構一個詩意的居所。過去，中國人不這樣看，希臘人注重精神，中國人傾向實用，在關心百姓日用的中國聖君看來，「藝術」應該是一種治術，是為政治服務之術。這一近乎武斷的斷語，差點葬送了中國藝術及中國藝術精神。可這一斷語也沒錯，從全球歷史看，權力主導社會時，藝術從未舉行過獨立的慶典，導致政治對於藝術的干預以及功利性需求，很難使「藝術成為藝術」。

　　但事實是，在全球範圍內，權力始終無法遮蔽所有的藝術及藝術精神。

　　如果用古希臘藝術精神作為尺度，走進中國，尋找具有藝術精神的時代，那麼，中國藝術將會呈現一個怎樣的景觀？當我們懷著對藝術精神的崇敬進入繪畫時，那種驚異就如同科學家發現超新星一樣，我們竟然發現了炫目的藝術星群，它帶著我們直接走進五代十國兩宋繪畫，登堂入室後，是豁然遼闊而絢爛的人文藝術景觀。

　　為什麼從五代十國開始？五代十國的歷史看起來血腥、殘酷、讓人疲倦，但它的時代核心卻奔騰著自由和飽滿的精神氣質。尤其是繪畫，有了獨立的表情。它開始表現人的精神生活，表達人的內心世界，引導人性昇華，為人性建立高遠而遼闊的美的蒼穹，給人性一個美的「形式」。就這樣，在西元 10 世紀以後，藝術精神以繪畫的方式傳播人文精神。

　　其中，新興的山水畫，是最鮮明的一道藝術精神的風景線，它為這一時代的繪畫藝術開創了獨立風氣。從後梁畫家荊浩進山開始，一個人的觀念轉型帶來了一場繪畫甚至藝術界的進山運動。體制內的家國情懷不再是士人唯一的崇高精神的展現，在自然中表現自我，在山水畫中重新定義士人的精神生活，很快得到了時代的「支持者」，從而使山水畫超越花鳥畫和人物畫，成為繪畫的主流。

　　那時的人物畫也開始從傳統聖化宣教語境中擺脫出來，走向士人、綺羅仕女以及歷史敘事，甚至生動的個體等世俗的生活場景。花鳥畫則因裝飾作用，更加接近純粹的審美屬性，同時與山水畫一樣，恪守了向自然學習、格物致知的精神。

　　創造它們的，是有閒暇或自由出走的「繪畫諸子」，如荊浩之後，有他的學生關仝，南唐有董源、巨然、徐熙、顧閎中、周文矩，後蜀有黃筌、黃居寀父子等。荊、關擅長北方山河之勢，董、巨善用水墨濃淡寫實江南景色。黃筌工於珍禽異卉，徐熙長於江湖山野的水鳥汀花。此外，顧閎中、周文矩的筆底人物，除了嚮往世俗之樂，還有人文關懷 —— 人性的底蘊如泣如訴。

　　他們的藝術精神之光，璀璨了五代、十國各自異樣的半壁天空。在趙匡胤結束了各自自由的天空之後，他們跟隨新的大一統政權走進了北宋，成為宋初藝術界的基本班底，影響了整個北宋繪畫走向。

　　後蜀的「黃家富貴」，被北宋尊為院體格法，影響並統治了北宋畫界 100 多年。李成也是一位跨時代的山水畫家，他在北宋只生活了 7 年，他的成就與影響，竟居於宋初第一位，被稱為「北宋第一家」，居於北宋四家「李范郭米」之首。他師承荊浩、關仝，畫風蕭索寒遠，身後影響深遠，至范寬、郭熙皆自稱師承李成。董源是否進入北宋，說法不一，因為其生卒年

不詳，主要生平又多在南唐中主李璟時期，但他畫山水用水墨除錯的新格法，對北宋甚至後來中國整個山水畫的發展影響深遠。五代到北宋中期，以工筆山水為主調，從米芾開始，才讀懂董源、推崇董源。米芾率先看出董源山水「峰巒出沒，雲霧顯晦，不裝巧趣，皆得天真」的墨趣。大收藏家沈括也認為董源「多寫江南真山，不為奇峭之筆」。沈括是杭州人，與居住在鎮江的「襄陽漫仕」米芾，一唱一和，從江南真山水中，為董源用墨的奇妙所「驚豔」，連董源自己，也為水墨暈染的奇妙所「驚豔」。

從那「驚豔」中，我們看到了什麼？我們看到了光的流動！在山水間顧盼生姿，在縱深明暗中變幻不定。「淡墨輕巒」，悄然解構了大自然自定義的輪廓，呈現出邊際朦朧的審美印象。不要小看那一抹朦朧，它是美學意義上的形而上造景，表明畫家不僅可以不再順從自然物象的制限，還可以超越並將自然物象打散；以抽象的形式，順其水墨的自然本性，自由組合、重構並將自然物象昇華為審美對象。米芾甚至愈發縱容水墨，「墨戲」帶來了一場審美觀念的轉型。

其實，荊浩在梳理強調筆墨關係時，已經強調重點在墨。李成、范寬都在探索墨法漸次自由的表現張力，郭熙的捲雲皴也很突出，但郭熙因過分追求超驗的「仙格」反而失去美的平淡天真。董源則在江南真山水中找到了墨的無限可能性，表現起

來與江南「山色空濛雨亦奇」十分相宜，天衣無縫。米芾的墨池裡則暈開了整個士人山水畫的「大寫意」風格，並贏得了士人在繪畫中的獨立話語權，泛漫為中國文人畫的趨勢。

巨然師法董源，與之同仕南唐，隨後主李煜一同降宋，來到開封開寶寺為僧，他帶來的南唐畫風得到北宋士人圈推崇，也曾應邀為北宋最高學府學士院畫壁畫。還有南唐畫院的徐崇嗣（徐熙之孫）、董羽皆被北宋畫院所接收。

在繪畫史上，時常將五代十國繪畫併入北宋繪畫，並與南宋繪畫統稱為宋畫；本書依此舊例，但第一次發現五代繪畫在中國繪畫史上的獨立風采，認為五代繪畫啟蒙並引導了北宋、南宋繪畫，從而在繪畫史上呈現了前後手拉手且相看兩不厭的風景。

宋、遼、金畫家有姓名可考的有 800 餘人，但具有開創性、獨立性的畫家，基本生活在五代十國時期。北宋、南宋畫界不僅由這些巨匠領銜，而且與他們有著無法分開的內在的藝術血緣關係。流派傳承，脈系清晰；自五代十國，技法源流涓澮，順理成章匯為北宋、南宋的水墨江河。

▌兩位後主文藝復興的悲劇

還有一條重要的線索，是兩個時代不可分割的藝術基因鏈。

從南唐李煜到北宋趙佶[04]，兩位後主，兩種人生，卻有著相似的命運結局。《宣和畫譜》裡，趙佶談李煜是遵循趙家口徑的，先要說明李煜是「江南偽主」，然後才能讚其「丹青頗妙」，最後還不忘自雄一番：你李煜縱有「風虎雲龍」、「霸者之略」勢不可當的氣勢，也是我趙家的階下囚；而我大宋趙家更有德服海內、使天下群雄率土歸心的聖化胸懷，天下有誰能遏之？

話雖如此，但李煜畢竟在書畫、詩詞甚至後主文藝氣質上，都是趙佶的前輩，所以，趙佶對李煜還是有惜才之心的，品評亦得體。李煜是趙家的俘虜，也是他祖上的手下敗將，與他雖易代卻心有戚戚焉。

李煜死在趙家的皇權下，「臥榻之側，豈容他人鼾睡？」當初趙氏兄弟，對這個文藝後主就是放心不下，必欲除之而後快。怎奈李煜一即位，即尊北宋為正統，除南唐國號，自降為

[04]　後主趙佶：歷史上的後主，一般指南北朝時陳叔寶陳後主、五代十國時孟昶孟後主、李煜李後主。他們命運相似，都是亡國之君；他們的成長環境相同，躺在父輩打下的江山裡任性生活，獨不擅理朝政；他們的嗜好和興趣也相近，皆在文學藝術上造詣頗深，且成績斐然。從這個意義出發，趙佶，後來者居上，不僅具備與上同款的後主風格，而且在藝術造詣及藝術成就上都遠遠超越了他的前輩。他以一國之力去完成藝術江山的宏圖，也形成了一道「後主文化」的藝術風景線，以饋後人。

臣，納貢獻寶，自謂「江南國主」，如此紆尊降貴，猶不能自保，趙氏之心，路人皆知。西元 975 年，江寧城破，李煜被俘至汴京，受封「違命侯」。3 年後，詩人想起了「雕欄玉砌」的往事，一句「故國不堪回首月明中」脫口而出，終於給了趙光義找碴的機會，賜以「牽機毒酒」，詩人頭腳相接如弓，抽搐而死。詩人死於詩，是一個死得其所的半圓交代，另一半闕如，是他那顆不甘的「風虎雲龍」之君心吧。

趙氏兄弟種下了歷史的因，到第六位皇帝宋神宗時，結果了。

某日，趙頊，就是那個支持王安石變法的宋神宗，到祕書省觀看趙家收藏的南唐後主李煜畫像，「見其人物儼雅，再三嘆訝」，適逢內廷來報，說後宮有娠，隨後生下趙佶。「生時夢李主來謁，所以文采風流，過李主百倍。」這種托生故事，老套固不足信，但這一說法並非捕風捉影，也鎖定了趙佶留給後世的印象，一語成讖，說出了他的命運。他身上，確有李煜的藝術魅影，愛好騎馬、射箭、蹴鞠，嗜好收藏奇花異石，對飛禽走獸也有興趣。若此諸多雜項玩好暫且忽略，且看在書法繪畫方面非凡的原創力，趙佶身上不僅有股抑制不住的藝術天賦汩汩流動，而且有與李煜共擔藝術使命的情懷。

趙佶的命運，與李煜是分不開了。作為宋神宗第十一子，他的降生如李煜附體，他要競爭皇位，被指輕佻浮浪，暗示

了李煜帶來的不祥。他就偏以藝術的天分勝出，一幅〈千里江山圖〉將他送上皇位 [05]。當他與李煜一樣遭遇國破家亡被俘北上時，命運的答案簡直令歷史瞠目，歷史故事一模一樣地重演了。一個是虛妄裡的水中月，一個是無常裡的鏡中花；一個「鳳閣龍樓連霄漢」、「玉樹瓊枝作煙蘿」的繁華南唐亡於北宋了，一個瑤池玉殿、艮嶽榮華的富貴北宋被劫掠於金了。

　　亂世的悲劇感和末世的悲劇感一樣。像我的，轉世了，就得亡，和我一樣國破家亡人亦亡。命運的讖語、李煜的魂魄，就是糾纏趙佶不放，將五代十國與北宋緊緊勾連在一起。

　　關鍵是這一「勾連」，如雷電撕開濃雲密布的歷史一隙，從李煜到趙佶的悲劇命運，呈現了另一種閃電般的歷史樣式。兩個人皆具締造歷史的機會，稟賦卻使他們在藝術表達中找到了抒發人文情懷的渠道。相同的身分，相同的精神歷程，一樣傾其一生與藝術相砥礪，一樣在藝術的天空中任性、忠實於自我的真實情感。藝術以自由為本分，給孤獨者以慰藉。必定是發現了這一審美奧妙，他們才如此迷戀於藝術的伸張。我們看到了兩個君王以自我的名義所進行的藝術行為，將兩個時代連線起來。

　　李煜的金錯刀、鐵鉤鎖、撮襟書等書畫技法名稱，唸起來

[05]　一幅〈千里江山圖〉將他送上皇位：本書作者認為〈千里江山圖〉是宋徽宗趙佶借希孟之名創作的作品。

有一氣呵成的豪邁，也符合線條藝術的流暢氣質，雖難解也各有各解，但其「顫筆」勾勒，與他聞名於世的詩詞一樣，簡白真情，帶人入境，給南唐畫院吹來競相表現自我的風氣；趙佶則以他瘦金體以及調和工筆與寫意的宣和體，引導了宣和年間的藝術風尚。這種獨步藝術的能力，還是來自與自我對話的藝術自覺，它不反映社會現實，而是個體精神排遣孤獨的寄託。10世紀以後興起的文藝復興，從李煜到趙佶，作為一道宮廷風景，一個含苞，一個綻放，一個推波，一個助瀾，一個開始，一個終結。

他們不是特例，而是範例，是後主的範例，而且是具有悲劇命運感的範例。當其他的君主們都在為爭權做殊死鬥爭時，他們卻在筆墨裡描繪著可供審美的精神圖騰，這就是他們的命，因為他們在繪畫裡發現了自我。有了自我，還要君王幹什麼？他們在藝術裡是締造者，是創世者。君王身分則是命運之鎖。

不可否認，這類被藝術喚醒本性的君王，在成王敗寇的政治鬥爭中幾乎都是失敗的君王，與他們類似的還有後蜀國主孟昶。孟昶治下的皇家畫院，亦可與南唐書院媲美，但他除了是一名文學青年外，尚不清楚是否善畫。孟昶對文學的貢獻，在於傳說中中國第一副春聯出於他。「新年納餘慶，嘉節號長春」，是孟昶過春節時嫌桃符無聊，而突發文學靈感的傑作。

　　李煜與趙佶兩個人的失敗命運，將兩個時代的悲劇連線起來。但他們並不孤單，在他們的麾下，有一批巨匠，與他們共同擔起時代的藝術使命，因此，文藝復興的精神核心也有他們的一束微光。

　　鬆弛裹緊他們的政治情緒，就會顯現可供審美的個體人格，昇華為東方悲劇美學的高度。一個含苞惹「花濺淚」，一個綻放令「鳥驚心」。

▌從五代到南宋的筆墨焦慮

　　南宋呢？北宋被金人打斷了脊梁，才有了另一端的南宋呀。

　　宋高宗趙構在臨安行在，開始收羅失散的宮廷畫師，同時廣為收集散落北地或民間的書畫，由馬遠的祖父、原北宋畫院待詔馬興祖，及曹勳、龍大淵等負責鑑藏裝裱，由此出現濫造的「紹興裱」，鑑定者受到時人的白眼，謂之「人品不高，目力苦短」。而被畫界稱譽的「南宋四家」，李唐、劉松年、馬遠、夏圭，皆為皇家畫院待詔，藝術沒有第一，但與北宋的差異顯然；北宋四家「李范郭米」，只有郭熙是宮廷畫家，餘皆為士大夫。南北「四家」的差異是為稻粱謀與為純粹藝術的差異。到了南宋，五代以來開創性的、各領風騷的繪畫風氣不見了。但米友

仁仍然在以「墨戲」堅守「米家雲山」的特立獨行；梁楷則在辭掉畫院待詔、掛金帶出走以後，他的人物畫才走向個體自由的禪逸，他的潑墨簡筆超凡脫俗，閒逸到了「笑天下可笑之人」的境界，有點「玩世不恭」。山水樹木擷取一枝、一花、一魚、一草、一人、一水、一船、一坡、一嵐或一峭壁，以「一體」與看不見的全體顧盼，以具象與想像相呼應，生出意境悠遠之妙，雖小畫小品卻皆遺世獨立。此外，還有一支不可忽略的王孫畫派，他們在院體和士人畫之間，形成了向「士人人格共同體」靠攏的保守主義畫派的旨趣。從宋太祖五世孫趙令穰到十一世孫趙孟堅，從青綠寫意山水到水墨春草，王孫畫派完成了從院體畫到士人畫的過渡，最終定格了文人畫的正規化，在南宋末年翹楚畫界。

與五代、北宋繪畫不同，南宋繪畫更多熱衷小畫小品中的簡筆意趣，即使偏安江南的「殘山剩水」，歷史給他們的時間也不多了。宋元易代以後，元代很多文人為擺脫廢除科舉之後仕途不暢的鬱悶，便在繪畫裡消遣、遊戲或陶冶，沉迷於簡筆意趣的文學造景，在喪失原創的獨立品格後，甚至依附於文學，走向文人畫趣味，營造了另一個繪畫場景。

與南宋以後的簡筆或單體小畫相反，五代、北宋的山水畫則是「全景式」立軸或卷軸大畫，人物畫則多在歷史敘事場景中展開，花鳥畫尤為繁複，或群或友互相陪襯。可畫家們還是焦

慮或苦惱，這是初創期藝術家的內在情懷。

　　無論格物寫真，還是經營布局，無論線描，還是點皴墨染，他們都對藝術傾注了一種莫逆的忠誠，執著於給審美對象盡可能完美的表達自由。從線條變法，到皴法、墨法的逐漸形成，標的為當時主流畫界的導向。如荊關董巨、李范郭米、黃氏父子、崔白、趙佶等，無論是院體工筆，還是士人寫意，無論線條走筆，還是水墨暈染，在技法表現上，必欲傾訴自我的審美情緒而後快，必欲建構具有獨立風格的藝術形式才放手。

　　藝術家在「陶醉」於「形式」的過程中，將「意義」注入美的「形式」，這是他們的使命；就像哲學家「沉思」於「形式」，在靜觀中，給「形式」一個美的定義。藝術有形式，思想也有形式，藝術的形式是形象，思想的形式是邏輯，形象也好，邏輯也罷，作為一種形式，它們都來自人的心靈。人為萬物之靈，就因為人有心靈，就因為人類的心靈能創造出形式，創造形式就是「人的心靈為自然立法」、為萬物立法。雖然有點勉強，但從五代到北宋的繪畫確實開始了這一有哲學意味和藝術品質的探索，將有趣的、豐富的、溫柔的心靈注入美的形式中。於是，審美觸手可及，可他們的筆底表現仍是焦慮的。因為當他們再也不耐煩唐以前光昌流麗的線條鐵律時，才發現僅有筆法的變化還不夠，還要在墨法上為豐富的藝術主題尋找新的表現形式。他們就像新世界裡的騎士，左突右衝後，畫面上，線條

開始出現斷裂、飛白的破筆意象，而墨法寫意在五代、北宋繪畫界由時尚走向南宋的成熟。

繪畫史的分期，不應依附於王朝史的分期，藝術的發展自有其內在的規律。

《童書業繪畫史論集》中說，唐代是山水畫兒童期，五代宋是山水畫的少壯時期，元明清是成熟時期。宋元為山水畫原創樣式的高峰期，也是畫家們競相創作各自樣式的高峰期。北宋晚期至元末，山水畫技巧完全確立，線條大成於南宋，墨法昌盛於北宋晚期、大成於元代。

傳統的繪畫史分期偏偏把五代十國這一具有現代審美觀的重中之重的繪畫時代給丟了，其中分法重疊往復，想必還是受限於王朝分期法的拘囿了。

看看五代十國的繪畫，從線條到水墨，似乎永遠處於躁動不安的未來時態，這份筆底焦慮打動了北宋，南宋繼續它們講述一個未完的故事。藝術沒有終點。

文藝復興的挫折 —— 南宋

北宋以來，繪畫藝術的前途，建立在皇家畫院以外，由士人畫以至於文人畫擔待起來。趙宋南渡以後，皇家畫院解體，但院體畫派猶存，畫家們大多以待詔身分圍繞在宮廷上下。「寫意」隨著帶有特定含義的、具有鮮明藝術立場的那一代人逝去而逐漸消沉，同時作為高超而純熟的技術流，寫意普及為院體畫家信手拈來的創作手段，士人寫意畫與院體畫合流，在南宋，寫意既是藝術立場，也是技法流派。

南宋初年，宋高宗麾下，米友仁是特立獨行的，南宋「御前」氾濫之際，唯獨米友仁畫作上不見「御前」字樣，也不見為高宗特別「訂單」作畫。當然，他是兵部侍郎、敷文閣直學士，是朝廷大臣，不是「待詔」畫家，是獨立的藝術家，他的書畫藝術觀念秉承其父米芾，家學薪火相傳，有時他會為高宗鑑定書畫。

與米友仁同一時期的李唐，是南宋院體畫派首宗，從他開始，北宋山水畫向南宋山水畫轉型。李唐是郭熙的同鄉，也是晚輩，宣和畫院待詔，山水既學荊、范，又創大斧劈皴，也受江南董源的披麻皴的影響，從宋高宗為他的〈長夏江寺圖〉題寫的「李唐可比唐李思訓」可知，他也有金碧山水遺範，可見他融院體金碧、士人寫意、南北風格於一身，其榮耀與地位可比郭熙在宋神宗時期的煊赫。

南宋模仿北宋的一切，模仿的格調已定，從汴梁到臨安（今

杭州），甚至連畫舫酒肆的名稱牌匾都照搬汴梁時代。繪畫也模仿，從李唐開始，南宋院體畫派「蕭規曹隨」，基本仿效宣和畫院，而南宋院體則以李唐為正規化，確立臨摹李唐的規矩。李唐畫法，成為南宋院體教科書，而非米友仁寫意，米家「墨戲」的自由氣質始終不入院體格範。

面對北宋「全景式」山水，李唐也只能是模仿技法，也許來自半壁山水的集體無意識或「殘山剩水」的集體潛意識，南宋院體畫已經無法面對當年北宋宏大敘事的山水畫了。如李唐畫「江山小景」，他在「臨水看雲」時，還不忘為小山小景泥金點苔，雖然失了北宋江山，但不可失去皇家格範，也許這是他對大宋江山的執念，從〈採薇圖〉中也可以看出他這份心情。花鳥畫也轉向以孤鳥折枝的片段表達小體小性，重在抓住眼前的真實感。

南宋沒有畫院，就沒有統一考試，畫家進入宮廷基本都是透過推薦、庇廕或進畫等途徑。被譽為南宋院體正規化的李唐，幸虧偶遇太尉邵宏淵才被推薦入宮。宋末元初，蘇州藏家莊肅在《畫繼補遺》中供出李唐初入臨安時的困窘，正如李唐打趣自己陷入困境的打油詩：「雲裡煙村雨裡灘，看之容易作之難。早知不入時人眼，多買胭脂畫牡丹。」劉松年則是透過進畫途徑受賞進宮的。因此，南宋院體畫派，基本是師徒庇廕、子孫蔭補的體系，且不說水準參差不一，維繫院體的保守格局，才是榮捧「金飯碗」的頭等大事。

　　從汴梁到臨安，在尋找失落的士人畫家群體時，雖然再也看不到像北宋那樣群星麗天般燦爛，但在南宋仍可以觸控到為藝術燃燒靈魂的若干火炬。

　　當小山小景平靜地走向院體時，有一個人以在野的否定姿態掀起波瀾了，他就是梁楷。藝術和歷史一樣需要激情，生命的本體是激情而不是意義。梁楷似乎以一人之力儲蓄了一個時代的激情，並將它們全部注入「寫意」的士林精神中，如火山噴發，燃燒沉鬱的南宋畫壇。

　　據說減筆描創自梁楷，這是一種粗筆寫意線條，在一氣呵成的變幻莫測中，助他完成簡筆人物畫的新意象。與院體傳統的遊絲描、蘭葉描不同，減筆描被賦予一種新寫意精神。

〈採薇圖〉長卷，
絹本淡設色，
縱 27.2 公分，橫 90.5 公分，
南宋李唐作，
北京故宮博物院藏。

除了梁楷，馬和之的人物畫，也具有鮮明的個性。柳葉描在風中起舞，清風掠過，滿面晉人風雅的香氣，他的〈毛詩圖〉，掀起一股詩經時代、古典的閒雅清朗之風。

梁楷、馬和之的山水畫皆在小景中自化，儘管從馬遠開始南宋小景山水被譏刺為「殘山剩水」，家國不全的時代情緒，卻不管畫家們的意圖如何，總能在江南煙雨微茫中若隱若現，提供給後來者沉思。

這正是南宋畫家們的藝術貢獻，他們紛紛以內在的自我起誓，宣諭藝術是個體性的自覺想像，為人們提供了對藝術本身恢復記憶的路徑。

歷盡千帆仍是少年，家國離亂如山抹一微雲，在歷史的現實激情中漸行漸遠漸模糊，南宋人還得以南宋人的激情將歷史演繹下去。

無論現實給予南宋畫家怎樣的重創，從藝術的角度看「殘山剩水」，邊角構圖帶來鑑賞的新體驗，即豁然疏朗的審美體驗，用董其昌的話說，謂之「簡率」。用水墨表現「留白」，用「留白」表現老莊哲學中的始基，給「無」建立了一個藝術的形式，無中生有，「有」在若明若滅中閃爍，暈染閒逸、率真、散淡的氛圍。總之，南宋山水畫的當下意識，無常不確定的悲劇感，在隨意擷取的小景中氤氳，表達了與北宋山水畫完全不同的意境。

現實中，飽滿與虛無交織，豐盈與無常博弈，南宋的畫家們在內在的充盈激情下，解構了北宋山水畫的造山等級。但思想家憂鬱了，朱熹喊出了「存天理，滅人慾」，陸九淵「發明本心」，畫家則僅畫一個山水的邊角，便過濾了無常的焦慮。這個世界有趣的現象很多，比如畫家與理學家，風馬牛不相及的各自表達，就像一條河的兩岸。

事實上，南宋還有張滿風帆的世俗景象，所謂「失之東隅，收之桑榆」，北方淪陷了，絲綢之路斷了，那就向大海拓展，開拓海上絲綢之路。國土淪喪一半的殘山剩水，面積縮小了，納稅人也相應減少了，但地理活動範圍卻因航海貿易的發展超

過了北宋，大海開闊了視野和胸襟，有了新視野和胸襟的人，恐怕不只以一當十。被後世反覆詬病的輸幣、納貢、主和、停戰等一系列政策，為南、北都贏得了安定的環境，南宋社會經濟得到了空前地發展，王朝的財政收入和人民的幸福指數皆不低於北宋。航海帶來豐富的訊息，開啟了南宋人的視野，商品經濟發達，降解了人們對政治的熱情，轉而青睞日常生活的趣味，找回屬於自己的世俗日子。

〈江山小景圖〉長卷，絹本設色，縱 49.7 公分，橫 186.7 公分，
南宋李唐作，臺北「故宮博物院」藏。
李唐是從北宋畫院復入南宋畫院的一名畫家，兼有前後兩種不同的風格。
北宋的山水畫在構圖上是全景式，即上留天，下留地。
而南宋山水畫往往擷取其中的一角，即上不留天，下不留地。
而此圖綜合了北宋的全取和南宋的分割，
採用了上留天，下不留地的構圖方式，象徵著山水畫構圖的變化。
從時間上來說，這幅畫創作於北宋向南宋過渡期間，
屬於李唐前期較後的一幅畫作，是在他南渡杭州之前創作的。

▌南宋的畫院夢

金朝有個畫院

西元 1120 年代末，北宋繪畫藝術遭到了洗劫。

金人南下，擄掠徽欽二帝以及皇室所屬的一切，土地和人民，金人無法全部搬走，但是作為勝利者，他們幾乎把整個北宋的絕代文華運到了上京會寧府，還來個釜底抽薪，將京城藝術家以及百工技藝等人力資源一鍋端走。據說，金國是第一個提出「中華一統」的朝代，即使會寧府位於黑龍江阿城，依然無法隔礙他們要一統宋朝繁華的強烈願望。

1149 年正月，金國第三代皇帝金熙宗，拿出府庫所藏的司馬光畫像再配些珠寶珍玩，送給完顏亮，作為他 27 歲的生日禮物，送完又後悔了，立刻派人追回，想必這些都是 20 多年前從北宋擄掠來的珍品。不料，風水輪流轉，到年底，完顏亮就把整個金朝變成囊中之物了，而金熙宗禍起蕭牆的禍種正是這批追回的生日禮物，完顏亮因此而得知金熙宗對他的不信任，開始籌謀篡位。

王朝這種金字塔式的權力結構，是一座越接近塔尖越不能另作他想的墳墓，勝利者只能以迅雷不及掩耳的速度奔向頂端，在完顏亮的霹靂手段下，沒等過年，金熙宗便死在皇宮床

榻之下。

　　1153 年，已登基 4 年的第四代金帝海陵王完顏亮，將首都南遷至北京，金人稱之為中都燕京，完顏亮想在制度上加快漢化，開始大規模建設北京。

　　1161 年，他撕毀「紹興和議」，對南宋發動全線進攻，想在長江流域重演「靖康之變」，欲把「三秋桂子、十里荷花」的杭州再次收入囊中，可他還未看到「望海樓」的實景，就在揚州遭遇兵變而亡了。此後，宋金兩國疆界仍然維持在東起淮河流域，西至秦嶺、大散關一線。

　　第五任金帝金世宗完顏雍開始守成，致力於內修，金朝出現了治世局面，到完顏雍的孫子金章宗完顏璟即位時，這位金國第六代皇帝，已經被薰陶為一位風雅的君主了。他住在北京的宮殿裡，享受著「大定之治」帶來的繁榮穩定，而他最熱衷的，便是自比宋徽宗，於詩詞書畫無所不好，書法則直接臨摹「瘦金體」，不過，比起宋徽宗，他的字還是少了些貴氣，多了些扭捏。

　　但這並不妨礙我們欣賞他，雖然有點歷史的時差和藝術「倒掛」，但他對宋徽宗藝術成就的膜拜，以及對藝術的執著，使得他在動用國家的力量為藝術服務這一點上，與宋徽宗幾乎如出一轍。

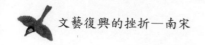

在祕書監下屬，他設了書畫局，作為金朝的「皇家畫院」，整理皇家庫藏的書畫精品，使得歷代的藝術珍品得到了傳承和保護。

北宋大量藝術瑰寶，皇家的、民間的，為金朝畫院的興起打好了底子，皇家熱愛藝術，帶動了上流社會追捧，好畫不愁賣，他們一邊講究書畫名蹟的收藏，一邊繼續蒐集南宋書畫，又一邊溢價賣回南宋。

在金朝書畫局主持鑑定工作的王庭筠，生於渤海，將北宋江南的筆墨精神傳到燕京。他被金章宗召入館閣，與祕書郎張汝方一起，整理宮廷舊藏，其鑑品，以掠來的北宋內府所藏為基礎，加上民間蒐集，定出品第，編輯成 550 卷，由金章宗以「瘦金體」題簽，再仿效宋徽宗，在整理好的書畫上鈐印。其中，有王羲之〈快雪時晴帖〉、〈自敘帖〉、顧愷之〈女史箴圖〉、〈洛神賦圖〉、尉遲乙僧〈天王像〉等，還有李思訓、張萱、王維、董源等的畫卷，蘇軾、黃庭堅等人的墨跡。

「世章之治」從 12 世紀中葉始，將近半個世紀，正是南宋孝宗、光宗以及寧宗祖孫三代穩定江南半壁時期。

南宋無畫院

南宋有院體畫家沒有畫院。「靖康之變」後，徽宗第九子康王趙構，在南京應天府（河南商丘）即位，廟號高宗，建立南

宋，被金人追逐，渡江南下。

高宗，跨越北、南兩宋，登基時 20 歲，應該熟知父皇朝政的藝術風格，子如其父，他自己也是一位藝術家、藝術皇帝。

1129 年金人攻陷揚州時，宋高宗以及朝官、皇親國戚四散奔竄，皇太後攜六宮先往洪州（南昌）避難，高宗奔定海，遁入溫州，臣僚分散竄逃。1130 年金兵撤離，逃亡 4 年之久，宋高宗再回越州時，終於可以喘口氣，歇歇腳，定定神，想想以後怎麼辦了！

一般來說，皇帝要想做點什麼，首先要從改年號開啟一個儀式，年號的儀式感非常重要，它預設的寓意，應該就是皇帝對未來的預支。於是，他下一道詔書，宣布翌年改年號為紹興元年。

這是他的第二個年號，表明他期望「紹奕世之宏休，興百年之丕緒」。不要指望宋高宗開啟一個新時代，他們趙家天水一朝、累世的宏業、百年的皇統圈定了他的想像，就像他下單訂製理想國的水車畫一樣，詩意的毛驢拉著磨盤，從腳下起步，比如改越州為紹興，升杭州為臨安府，使南宋有了臨時安頓的都城。祈願他復興宣和盛世，也許指日可待。他用「紹興」勵志，開啟了一個小小的「文藝復興」。

但一切並沒有設想的那麼順遂，直到 1138 年紹興八年，定

都杭州之前，南宋王朝一直處在驚魂未定中。高宗首先考慮的是，將散藏於各地的祖宗神像、牌位以及象徵王朝合法性的鐘鼎禮器等迎回安奉，還有那些散藏各處的書畫文物，也要運回臨安庫藏。

而這一切，都得在修建宮殿、城池、省部百司、府庫等以後，這個過程很漫長。比如，1131 年，高宗就想重建祕書省，以便修國史實錄，但真正在杭州天井巷之東劃地施工，已延宕至 12 年以後了。

即便如此，那也是損兵折將換來的。1141 年，宋金簽訂「紹興和議」，主戰派大將岳飛以「莫須有」罪名下獄，1142 年被殺，南宋主戰派失勢。隨後，宋金兩國進入和平期。南宋政權復國大勢已去，回汴京無望，朝廷這才終於落定建都臨安的決心，開始大興土木，營建大社、大稷和太廟，三省六部及其下轄機構的官舍。

從 1143 年到 1148 年這段時間，朝廷把重點放在了重建禮儀教化機構上，如國子監、太學、祕書省、教坊部、律學、小學、算學、御書院、武學等，詔書名單上還有書學，卻唯獨不見畫院。

既然如此，那麼「南宋畫院」之稱，又是怎麼來的？

最早有「御前畫院」一說，出自《武林舊事》，作者周密為

南宋遺民，不仕元朝，懷抱喪國之痛，隱居在杭州的小巷子裡，追憶前朝舊事。但對照南宋當時政府檔案，卻不見「御前畫院」。

截至目前，各種談及南宋繪畫史或繪畫藝術的著作中，對「南宋畫院」，基本都一筆帶過，或語焉不詳，大都延續《武林舊事》舊說，如清初厲鶚著《南宋院畫錄》，其史料多半來自《武林舊事》、《夢粱錄》、《圖繪寶鑑》以及《畫史會要》等。

南宋畫院，究竟興建於何時？畫院地址何在？隸屬於中央治下哪一個部門？美國籍藝術史學者彭慧萍在《虛擬的殿堂：南宋畫院之省舍職制與後世想像》一書中，做了詳盡的史料考證。

作者認為，從 1141 年到 1162 年，這 20 多年裡，是高宗開始有餘力重點抓禮儀教化的時期，再也沒有比繪畫更好的教化手段了，但他卻沒有重建南宋畫院的打算，為什麼？

北宋宣和畫院盛況灼灼域內，食君之俸的藝術家彬彬麗天，皇家藏品僅《宣和畫譜》一譜，就收錄魏晉以來包括當世畫家的繪畫作品 6,396 件，更何況宋徽宗還是宣和畫院的總設計師。獎掖藝術，歷史上，沒有哪個朝代比得上宋朝，而在宋朝，沒有哪個時期能比得上宣和時期。

宋代畫院制度基本沿襲五代的西蜀與南唐，朝廷賜予畫院畫家的地位和待遇都很高，如黃居寀在太祖、太宗時屢授「翰

林待詔、朝請大夫、寺丞、上柱國，賜紫金魚袋」。一直到北宋
真宗時期，畫院的畫家地位才開始下滑，如宋真宗詔書云：「伎
術官未升朝賜緋、紫者，不得佩魚。」「佩魚」是朝廷賜予畫家
象徵其地位的一種魚形契符。畫家不能「佩魚」就不是畫家了，
只能是畫工，至少宋真宗是這麼認為的，正如他稱畫家為「伎
術官」，在他眼裡他們就是畫工。之後，宋仁宗（1010 － 1063
年）、宋英宗（1032 － 1067 年）兩朝，畫家的待遇仍受到嚴格
的限制。從宋神宗（1048 － 1085 年）開始，畫院伴隨新皇新政
有了新氣象，僅從崔白的〈雙喜圖〉中，就能看到花鳥畫的新風
尚，他繞開了黃筌花鳥畫派百年來形成的裝飾畫正統，避開因
循與平庸，直接面對自然的生氣寫生花鳥，他的弟子吳元瑜，
與少年趙佶交往很深。趙佶當上皇帝後，他的藝術喜好更新為
國家意志，在他的主持下皇家畫院的發展達到了高峰。

　　想必高宗以及臣僚應該都不會忘記 —— 一個處於藝術巔峰
的王朝，收藏的上千年的文物風華，頃刻間被人搶走 —— 那種
說沒就沒了的心痛和茫然。

　　誰願提起這個話頭呢？哪怕一個念頭，都如鬼魅般掠過噩
夢，揮之不去，這個想法閃爍於人們的眼神間，引發了南宋初
年一種普遍的情緒，認為大宋亡掉半壁江山，就是徽宗沉湎於
繪畫的結果。

〈雙喜圖〉立軸，絹本設色，縱 193.7 公分，橫 103.4 公分，
北宋崔白作，臺北「故宮博物院」藏。

一時間，南宋君臣，還緩不過這口哀傷之氣，更何況政治就是各方勢力妥協的結果。南宋君臣上下彼此心照不宣，哪裡會提重設畫院？

「紹興裱」愚昧的「小動作」，想必就來自於這一朝野上下的集體無意識，宣和年間的藝術存照，就不得不為這一集體無意識買單。

大宋藝術瑰寶被搶掠至金地，那還只是寶物歸屬的轉移，除戰火運輸損失一些外，其他基本得到珍存。而「紹興裱」對「宣和裱」大刀闊斧的裁撤，則是自己人蔽於家國之情的集體作「惡」，再一次給僅存的寶物留下閹割性的傷口。但凡畫作中見到「宣和」以及與趙佶有關的諸多題款，必欲除之而後安心。人們的情緒被裹挾著奔向非理性——包括高宗本人，儘管有很多文字記載，他常常拿著父皇的一把摺扇以淚洗面，還下旨大規模搜尋散佚民間的皇家書畫藏品，尤其是一聽說哪裡有父皇徽宗的真跡浮現，立即高價回收以填補他的情感深淵，但收集、鑑藏的矛盾，鮮明地反映了紹興年間南宋君臣對宣和藝術路線左右為難的心態。與此同時，朝廷開始收攏陸續南渡的藝術家，廣徵繪畫人才，但又唯獨尋覓不到重建畫院的隻言片語記錄——矛盾無處不在。

所幸趙佶的〈五色鸚鵡圖〉輾轉到了南宋臨安，但畫上瘦金體題字已經破損，引來鑑賞收藏者的驚異，也得以流傳到現在。

　　趙構即位後，南宋政權一路南逃，輾轉 5 年，直到紹興二年 1132 年，南宋王朝終於在杭州臨安府行在安定了下來。趙構即宋高宗，皇位穩定後，作為南宋第一任皇帝，他要「紹興」，「紹」是繼承，「興」是復興。

　　「紹興」宣諭趙構權力來源的合法性，以及他要光復大宋的決心。復國之餘，他依然重視藝術，派人在民間尋找徽宗御府所藏歷代書畫下落，包括趙佶本人的作品。

　　據《畫繼補遺》載，紹興年間，御府收得書畫千餘卷，高宗「駐蹕錢塘，每獲名蹤卷軸，多令（臣下）辨驗」，周密的《齊東野語》、陶宗儀的《南村輟耕錄》對此都有記載。

　　也許是百廢待興吧，高宗未能一一御覽，而由南宋畫院待詔馬遠的祖父馬興祖負責鑑藏，將晉唐宋以來的書畫重新裝裱，由此開始了一段「紹興裱」革命「宣和裱」的荒誕「裱事」。

　　新朝初立，人才短缺，所謂「人品不高，目力苦短」，更甚者竟視「宣和」年號為不祥，但凡見到書畫上有「宣和」御書題名的，一時間，一律拆下不用，重新鑑裱，並重新撰寫書畫條目，畫面上凡有宣和前輩品題者，亦必拆去。經歷這麼一番折騰，南宋御府所藏書畫便多無款識了，以至於藏品的「源委授受」全部紊亂，「歲月考訂」從此混淆。新朝還對裝裱裁製的尺度、印識標題的儀式，都做了修正。就這麼「紹興裱」一下，似

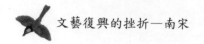

乎就可以雪「宣和」之恥了？這哪裡是什麼「紹興」宣和？分明
是要革「宣和」的命，而且是否定加破壞式的文藝革命。

　　宣和文化代表人物宋徽宗的御筆題識，當然亦難以倖免。
宋徽宗的數件花鳥畫就這樣被裁去了御題，連書畫上的嵌章御
印也一並裁了，這不是笑話，而是「紹興裱」的革命傳奇，是繪
畫史上的一個悲劇傳奇。

　　待到可以「直把杭州作汴州」時，高宗已到晚年了，他開始
回顧徽宗畫跡，「睿思殿有徽祖御畫扇，繪事特為卓絕」，高宗
時時「持玩流涕」，但為時已晚。「宣和題識」在「紹興裱」中被
毀甚多，給後世辨識帶來極大的難度，歷來爭議頗多。所幸趙
佶傳世書畫風格十分鮮明，爭議基本限於代筆說和親筆說，對
於待詔代筆說，又分為他認可了代筆畫後御書，或經他修改後
的代筆畫御題，也有畫院學生或待詔作品，被他品題後，也掛
在了他名下。那時御題，並非侵占，而是作品本身的榮耀，是
作品達到藝術高峰的象徵。

〈文姬歸漢圖〉立軸，絹本設色，縱 147.4 公分，橫 107.7 公分，
南宋陳居中作，臺北「故宮博物院」藏。

「文姬歸漢」講述的是蔡文姬歸漢的故事。

東漢末年，蔡文姬被匈奴左賢王擄走，並生下兩個孩子。
後來曹操派遣使臣將其從匈奴那裡贖回，但此次歸漢，已是 12 年之後，
大漢不再是那個文姬熟悉的大漢，曹魏逐漸取代了劉漢，控制了北方地區；
而經過黃巾起義、群雄逐鹿後的中原，民生凋敝，富庶不再，
對遠赴匈奴的蔡文姬來講，是一場人生災難。
兩宋之際，許多畫家都曾以「文姬歸漢」為題材進行創作，
迄今存世的多為李唐和陳居中二人的作品。

　　據徐邦達先生考證，現存具名趙佶之畫，面目很多，大致可分為兩種：簡樸的一種，大都是水墨或淡設色的花鳥；另外一種為工麗堂皇的，花鳥以外，還有人物、山水等，而以大設色為多。關鍵宋徽宗名下的畫作，不但工拙不同，而且差異明顯，即使同為工麗之作，也各有各的不同。一人作品，不同時期雖然變化，但不會忽拙忽工，變化無端，比較起來，顯然並非出自一人之手，經考訂鑑辨，還是代筆、掛名的居多。

　　徐邦達在《宋徽宗趙佶親筆畫與代筆畫的考辨》中逐一考訂，院人代筆，多為工麗之作，題材富貴，皇家多寵，趙佶當然也欣賞這類精緻的畫，看到興致處，便拈筆題識。如流寓國外的〈五色鸚鵡圖〉（又名〈杏花鸚鵡圖〉）、北京故宮博物院藏的〈祥龍石圖〉、遼寧省博物館的〈瑞鶴圖〉等，皆為可致祥瑞的「諸福之物」，屬於《宣和睿覽》一類，趙佶的親筆之作，反倒是那些簡拙質樸的水墨，最能表達他的精神意趣。

　　蔡京之子蔡絛，在《鐵圍山叢談》卷六中談到：「……獨丹青以上皇（趙佶）自擅其神逸，故凡名手，多入內供奉，代御染寫，是以無聞焉爾。」蔡絛是徽宗身邊的人，目睹了「代御染寫」的情形。鄧椿在《畫繼》中，記載了另一番景象，說：「政和間，每御畫扇，則眾官諸邸競臨仿，一樣或至數百本，其間貴近，往往有求『御寶』者。」看來臨摹「御寶」，也不算冒犯。湯垕在《畫鑑》中也說：「徽廟乃作冊圖寫，每一枝二葉十五板

作一冊，名曰《宣和睿覽冊》，累至數百及千餘冊。余度其萬機之餘，安得工暇至於此，要是當時畫院諸人仿效其作，特題印之耳。然徽宗親作者，余自可望而識之。」院體必遵循筌格，完成一幅作品，需要耐心和時間，恐怕徽宗蓋印有時都需要他人代行。

從宮廷到畫院，從畫院到民間，從親筆到代筆，從代作到仿作，流品之雜，流傳之廣，盛極一時。這在徽宗時期，或可視為他文教天下的舉措和藝術政治化的成果。到了高宗時期，國家經歷了「靖康之恥」，要反思，要撥亂反正，不僅治國之道，就連「宣和裱」上的御筆「宣和題識」、御印以及裝裱制也要修正。從「宣和裱」到「紹興裱」，重要的不是裝幀，而是暗示了「紹興裱」對「宣和裱」的一次文藝革命。

畫家去了哪裡

雖然有時對於一種痛失，或者對再也無法超越者，最好的紀念是闕如，可沒有畫院，南宋朝廷把畫家們安頓到哪裡去呢？

趙構一眾君臣，畢竟經歷過宣和時期的藝術薰染，一出手就是大寫意，將回流的畫家們像潑墨一樣，分散到不同的有司。

時人就有「畫家十三科」的說法，出自南宋人趙升撰《朝野

類要》一書，書中有「院體」一條，記載很簡潔，云：「唐以來，翰林院諸色皆有，後遂效之，即學官樣之謂也。如京師有書藝局、醫官局、天文局、御書院之類是也。即今畫家亦稱十三科，亦是京師翰林子局。如德壽宮置省智堂，故有李從訓之徒。」

德壽宮，在南宋宮殿中，扮演什麼角色？據載，德壽宮原為秦檜故居，位於今天杭州西湖柳浪聞鶯的西邊河坊街附近，1155年秦檜去世後，收歸朝廷所有。1161年完顏亮大舉南侵之後，宋高宗萌生退意，1162年禪位給養子趙昚，他住進德壽宮頤養天年。

而省智堂，則應該是安頓御前各種「待詔」的居所，除了「畫家十三科」的畫家之外，應該還有醫官、樂官等諸藝之官。因此，與其他御前侍奉一樣，「畫家十三科」不是畫院類機構，而是按繪畫題材分類的畫科 —— 佛、道、儒造像及山水、花鳥、走獸動物、樓臺界畫、耕織民生等分科，如李從訓善畫佛道、人物、花鳥。

李從訓，是南宋初年畫家生存狀態的典型。

作為杭州人，他在北宋京城汴梁任宣和畫院待詔，南宋紹興年間又迴流到杭州臨安行在恢復官職，補承直郎，賜金帶。承直郎在宋代屬秩比八九品，是個散官，雖賜金帶，也要等待召喚，直到高宗遜位，作為北宋遺老，他仍被派往德壽宮「待

詔」。李從訓應該是追隨高宗回杭州的，由北宋的畫院待詔變成南宋的雜役待詔，像他這樣，在南宋宮廷中這類遭遇變故的畫師應該不少。

李唐被畫評界公認為南宋院體畫的前輩和奠基者，他的遭遇，比李從訓更顛沛，也更加傳奇。作為宣和畫院的待詔，他從被金人擄掠的隊伍中逃脫，又在山中遭遇劫匪，幸虧蕭照改轍，追隨他，到了臨安。初始，他投門無路，靠賣畫自給、擺攤為生，經人發現後，被舉薦「復宮」，官階為「成忠郎」，低至九品，九品之外，就是「不入流」的流官了。李唐與李從訓應該熟稔，同為宣和畫院待詔，又都到了杭州。

還有宣和待詔成忠郎劉宗古，在「靖康之亂」中流落江左，紹興二年進了車輅院，負責車輅式繪圖，提供皇家乘輦的禮儀規制。

不管怎麼說，有畫家十三科，應該就有不少畫家散見於各宮各殿，以及皇宮以外的中央各部，還有退休後住到宮外的太妃，也要配給各色「待詔」，其中不乏畫家待詔。尤其秉承熱愛藝術傳統的宋王朝，無論多艱難，哪怕皇家畫院再也無法恢復，畫家「待詔」絕不能減持。有需求就有藝術的生存之地，就這樣，南宋畫家們的人生際遇若寫意般被打散，又如潑墨般流散到各個部門。

　　宋高宗舉重若輕，揮一揮手，將畫家們打散，再透過命題作畫，將他們羈縻在皇室周圍：既迴避了南宋君臣諱莫如深的情感難題，又給畫家們一個散官閒位，「待詔」之餘，可以自由創作，這應該是畫家比較好的狀態了。即便新王朝大興土木、重建宮殿時，高宗也沒有「召喚」他們為當時正在興建的宮觀、官署之牆壁、屏風等作畫的舉動，而是寧願再從宮外應徵畫匠或畫工，由工部直接辦理。

　　高宗對南渡的畫家，如李唐、蕭照、李迪、蘇漢臣、李安忠、劉宗古、馬興祖等，給予的待遇並不低，甚至比徽宗時期還高，他常以賜金帶的方式表達對宮廷畫家的恩賞，給畫家賜金帶，此前未有；而且高宗夫婦常在畫家們的作品上題字以示恩賞，但這一切並沒能改變什麼，畫家們的畫工傾向反而愈發嚴重了。

　　北宋畫院隸屬翰林院下轄，南宋翰林院不復畫院，但有「畫苑」、「畫作」、「畫坊」等匠作子局，非常明確歸工部管。天壤之別！

　　翰林院，本是王朝國家禮遇大儒的殿堂，麇集了所有教化職能，作為培養帝王師的象牙塔，成為引天下士人翹首的菁英俱樂部，在這裡，詩詞書畫是士大夫技能的標配。

　　北宋皇家畫院，全稱為「翰林圖畫院」，與「翰林」同位，可

見畫院在北宋的地位。而工部，南宋時一度兼領內廷營造，成為宮廷服務的大管家。朝廷的宮觀壁畫要請畫匠來完成，表明南宋時，壁畫大概更多是教化手段，或者只是一種象徵某種文化符號的裝飾畫，已不再有北宋郭熙創作壁畫時那種對光影的獨特藝術追求了。當然，畫坊裡的工匠與皇家畫院的藝術家，藝術追求也許不同。

還想有個畫院

沒有畫院，何來「南宋畫院」、「御前畫院」、「院畫」、「院體」諸說呢？

這恐怕源於南宋人的集體潛意識，在緬懷往日輝煌時，他們還有著對昔日畫院的光榮與夢想。

南宋定都臨安，意味著「臨時安頓」，這意味深長幽遠，暗示了汴京才是正宗。但是偌大一個王朝的執行不能將就，所以，臨安的所有布局，皆按老章法「蕭規曹隨」，臨安是開封的翻版，正如從《東京夢華錄》到《夢粱錄》，是一個京城體例，只是到了臨安就不見畫院了。

不過，南宋人似乎並沒有糾結有無實體畫院，也許基於前朝記憶，理所當然依循慣性，他們以為趙佶的兒子趙構登基了，北宋有的，南宋自然有，因此，趙構理應是趙佶時代「院

體」的直接繼承人。

　　作為皇帝，他的藝術造詣雖不及父親徽宗，但他得魏晉書家精髓的傳世書品不比徽宗少，他對書畫的鑑賞品味以及使命感，亦可告慰父親而引領南宋宮廷藝術，只是他不敢沉溺，生怕重蹈父皇的覆轍。總之，他對繪畫的評估或興趣，直接影響並形成了南宋「院體」畫風。他就像一位精神領袖，鶴立於精神畫院之巔，培養並領導了南宋繪畫的「院體」風格及藝術群體。

　　據明代書畫評論家郁逢慶在《續書畫題跋記》所載，「宋高宗南渡，創御前甲院，萃天下精藝良工，畫師者亦與焉。院畫之名，蓋始諸此。自時厥後，凡應奉待詔所作，總目為院畫」。「院畫」一詞流行於南渡後，而作為院人畫或院人範型，由黃筌父子濫觴，風靡一時，爭相效仿。

　　因此，南渡的畫家們，自帶宣和院體的畫風，即便被高宗的潑墨精神化整為零，但依然同朝為官，食君之祿，聽君調遣，無論御前奉旨所繪，還是僱主訂單所命，抑或命題之餘各自的創作，承續院體畫風順理成章。他們上接北宋翰林圖畫院之遺續，下開南宋「院體」風氣，因此，南宋雖無畫院，確有「院體」畫，而且「院體」畫就來自這批分散隱蔽的畫家群體，只不過他們創作的繪畫作品，不再是北宋那種風格 —— 人物畫嫻雅風趣、山水畫在立軸或長捲上追求「全景式」的宏大敘事等。南宋的畫家們流落在「三秋桂子」、「十里荷花」的暮雨中，尋找

柳永的「煙柳畫橋」，在「吟賞煙霞」的小景小樣上淺斟低唱，將涕泗滂沱化為煙雨，為救贖自慚形穢的病態，去感染「自古錢塘繁華」的古來豐腴，渲染出無可奈何花落去的復國精神。

畫家被化整為零，他們的畫眼也多半化整為零，聚焦區域性，在團扇或冊頁間「內卷」，君臣同戚，舉國同悲，造就了南宋一代的院體氛圍和半壁江山的院體風格，形成一種無形的畫院院體意味，傳遞出集體悲情味的美學，加上南宋畫家多被冠以「御前」，於是「殿下」與「御前」兩相朦朧，氤氳而衍生出「南宋畫院」的錯覺。

南宋雖無畫院，卻因北宋畫院遺續的「院體」或「院畫」風格，形成了一個主流畫派，或者叫宮廷畫派更為恰當，以宋高宗為首，引天下畫家馬首是瞻。按照儒家理想國的設計，聖人治理天下，什麼都不需要做，只要做天下人的老師，去行教化，天下就會大治。

▍南宋畫壇失蹤的群彥

高宗麾下的宮廷畫家們

大部分時間，宋高宗都在北望中原，他的遠方沒有詩意，只有國恨家仇，在他嫡祖鴆殺李煜 150 年之後，想必他終於懂

了「故國不堪回首」的那一番心情，只是詩人僅供審美的、獨特的赤子般純粹，恐怕他今生無緣了。這一點，甚至他還不如父親，杭州的明月吊不起他對汴京的鄉愁，趙家的「清明上河圖」早已凋零。風水輪流轉，霉運也會輪流到來，而且如影隨形般一路隨著他倉皇流亡，奔逃在金人馬蹄前，那也是上天賜予他獨有的「形而下」體驗，實實在在，毫不虛妄。

還有另一種威脅，是皇家獨具的，那就是來自更北方的父親和兄長的遭遇，讓他糾結也讓他警惕自己的皇位是否牢固。不過，他與李煜不同，他仍然擁有絕對權力，可以與命運討價還價。

安頓在臨安之後，家國和自身的不安卻帶給他無盡的靈感，他開始下詔給「御前待詔」，命題作畫，期望將他吉星高照的命運曲線畫出來。

連環畫〈中興瑞應圖〉，首先誕生了。此畫由御前畫家蕭照完成，共 12 幅，從趙構降生、成長、出使金兵金營、逃亡渡河，等等，一直到他登基。這恰似向世人宣諭，每當大宋危機，總有皇子扭轉乾坤，而每到皇子危難，也總有神蹟佑之。一部皇子神蹟應驗史，昭示了趙構登基乃天命所歸，天意毋庸置疑，確立了趙構即帝位的必然性和合理性。〈中興瑞應圖〉也有說是蕭照與李嵩共同完成的，還有題劉松年畫的。總之，宋高宗一手策劃的皇家專案，作為御前畫家哪有不踴躍參與的道理？

　　〈中興瑞應圖〉，展示了趙構一個人的天人感應史，為他穩坐南宋第一任皇帝，鋪好了金色地毯。在「中興」的鼓舞下，李唐先後繪製了豪華的復國陣容，高宗親自操筆，君臣精誠合作〈晉文公復國圖〉長卷，李唐繪一圖，高宗楷書《左傳》內文一段。據說，趙構還曾在一匹絹上抄寫《胡笳十八拍》詩句，每一拍旁邊留一空白，命李唐繪圖，包括李唐的〈採薇圖〉，應該都是這一時期他們君臣彼此激勵、勿忘國恥的作品。

　　馬和之，杭州人，正宗南宋進士出身，官至工部侍郎，被譽為南宋御前畫師十人之首，深得高宗、孝宗器重。據說高宗、孝宗聯手筆書《毛詩》三百篇，頻頻下詔親諭馬和之繪圖配詩，「每書毛詩，虛其後，命和之圖焉」。

　　為皇帝手書《毛詩》三百篇配畫，隆重而規模宏大，馬和之一人難勝，應該是馬和之主持，由工部下轄的畫工們集體完成的。〈孝經圖〉也是同樣的方式，可能是馬和之起稿，畫工們敷色填細。難怪我們看到許多南宋畫作小品多為佚名，若沒有御前畫家牽頭署名，出自工部局工匠一人之手或眾人之手，也就不署名了。

　　集體創作，也正合高宗本意。按照儒家對君主的設計，君主的第一職能就是聖人行教化，宋代的君王對武力開邊沒興趣，都熱心做聖人，所以宋代理學發達。

〈晉文公復國圖〉長卷，絹本設色，縱 29.5 公分，橫 827 公分，
南宋李唐作，美國大都會藝術博物館藏。

　　高宗除了對神蹟、復國、孝道、文質彬彬、雅化等題材感
興趣，對耕織、水車等民生題材的繪畫尤其喜歡，這些題材也
是這一時期宮廷畫的熱門題材，多由畫工完成，亦多無款題。

　　至少在南宋初年，高宗領導他麾下的畫家，創作了諸如上
述幾類題材的院體畫，它們成為宋高宗教化天下的最優質教

具，達成最具凝聚力的「臨安」共識，以至於繪畫史上總以為南宋中央依然設定畫院這一藝術機構，且皆揮筆書之。皇家畫院從後蜀、南唐肇始至北宋末年連綿近 200 年，雖南宋暫停，但它醞釀的審美能量，如春雨潤物潛入宋人的集體審美意識，昭示了它不容忽視的化育人心的功能。

南宋士人畫的失蹤

南宋雖無畫院，卻因北宋畫院遺續的「院體」或「院畫」風格，形成了一個主流畫派，或者叫宮廷畫派更為恰當，因為「院體」畢竟還有「體」，它表達了畫院的教育體系和藝術標準，這一制度早在北宋徽宗時期便臻完善。

談南宋畫壇失蹤的群彥，要從北宋說起。

正如前文所述，徽宗將畫學納入科學考察，從他親擬的繪畫專業考題來看，他對繪畫藝術的自由本色瞭然於胸。畫者一旦被畫院錄取，會被嚴格訓練，包括徽宗的親自調教，皇家畫院就這樣培養了一大批宮廷寫實畫家。同時傳統的工筆畫法被嚴格規範化，從而形成一套寫生的法度和體系，工筆畫法作為皇家畫院的主流技法，塑造了宋代的院體畫風，一時煌煌。

當以皇家畫院為代表的主流畫界沉浸於複製宮廷的審美趣味時，以蘇軾、米芾為首的士人群體，開始不甘於「院體」氾濫

帶來的審美疲勞。

宋徽宗鍾情於純粹時，他是藝術的同道；可當他承攬了聖人的偉業時，他那雙凡夫俗子的手，便會給藝術塗上濃重的教化口紅，引起許多顆藝術心靈的嚴重不適。

以蘇、米為代表的宋代文藝復興群彥，他們對藝術的內在追求，注定要越過缺少自由魅力的盛唐，而直接進入不那麼盛世的魏晉，因為魏晉人的「寧作我」，才是從事藝術者的人格標配。

魏晉名士富貴不能淫，威武不能屈，玉朗朗燦若星河，有嵇康「越名教而任自然」，王羲之「適我無非新」，王子敬「山川自相映發」，殷浩「寧作我」，陶淵明則最終選擇了在桃花源的東籬下，細細打磨他的特立獨行。

諸如般般等等，每一份靈魂的精緻呈現，皆啟迪了宋人文藝復興的靈感。他們是一群生活在魏晉時代的宋代名士，又是一群生活在西元 10 世紀以後的魏晉名流，精神銜接竟如此有趣，有趣於筆墨線條上的「寧作我」，勾勒出宋人「寫意」的藝術姿態。

宋人開始自覺於「寧作我」的繪畫表現，在筆墨中追求「寫意」的內在體驗，在「寫意」中踐履「寧作我」，與魏晉人共享「寧作我」的精神逸趣。在北宋繪畫藝術的巔峰時期，一個偉大

的「士人畫」流派終於形成，並將「寫意」的繪畫語言瀰散到了整個古代東方世界。這一流派發展到元明，被稱為「文人畫」。

什麼是寫意？北宋畫評人劉道醇在評價南唐花鳥畫家徐熙時，給出了「寫意」的藝術段位，依賴於「自造乎妙」的原創力；而在繪畫中，沒有誰比米芾更好地表達對「寫意」的敬意和詮釋了。他用「逸筆草草」，為「自造乎妙」這一形而上的懸解，搭建了一個落地的方案，畫家要表達的是自我與對象之間的瞬間感悟，並在它稍縱即逝之前，以筆墨的速度與藝術的激情將「意」訴諸「形」。

「意」是什麼？「意趣」跟情緒情感有關，「意思」跟思想有關，「意願」跟願望有關，「意志」跟行動有關，寫意就是把畫家的思想、願望、情緒、情感和行動等寫出來。蘇東坡就有「歸來妙意獨追求」的妙悟，用水墨畫出「意」，成為北宋士大夫反求自我的「始基」，以及表達自我的最好憑藉。

「形」是什麼？「形」諸物，也許是一棵樹，一棵沒有經過畫家情感認知的、深入參與的、純粹的、自然的樹，一棵看起來因工筆而極致的模擬樹。從歐陽修、蘇東坡、米芾等對「寫意」的定義來看，他們否定的正是這種「象形」樹，所謂「畫意不畫形」，恰如其分表達了北宋士人群體在繪畫中的自我確定，是這一群體基於內在精神的共識。

但這並不表明畫家可以忽略藝術有賴於一種特定形式的創造力或者建構能力，遵循一種解決問題的筆墨的特定邏輯，即如何表達「意」，這其實是對畫家形式能力的艱鉅考驗。「意」的確是無形的，也是無法固定的，畫家千人千意，畫樹就有千人千樹。

「意」不能忍受忽略它本身存在的「形」，「意」的「形」也無法編成教科書被仿效；它飄渺著藝術哲學的意味，又因形而上的超越偶遇了抽象，而被賦予了藝術尊嚴的形式感。

「意」在形之上，便會敦促畫家停止對形制的嚴謹思考，轉而去尋求解脫的自由答案，如此畫家對藝術的表現才能自暢。正如「米點皴」對江南山水的沉思中充滿了蕭穆的散漫，以及「米家雲山」流露出豁解「意」與「形」內在關係的幸福感。我們在〈雲山墨戲圖〉和〈瀟湘奇觀圖〉中，有幸分享了米友仁作畫時充盈的詩性、優雅和自由的文藝格調。米家雲山，不畫線條，而是用幽默的水墨橫點，打散了皇家精緻華麗的線條，將點皴連成片，畫家的自由意志便隨著雲山煙雨伸展，進而畫家於其中獲得自由感。這種自由感於米友仁非衝口而出的「墨戲」不足以言表，「墨戲」遂成為米友仁繪畫的口頭禪。「戲」本身蘊含迷人的自由韻味，是米氏父子為山水定義的「意」的形式。

關於「寫意」的藝術性，真正始於宋代士人畫境的追求。但當時「寫意」這一概念還未普及，它是帶有突破性的新風氣，吸引藝術家們在探索中使用各種概念表述，諸如早期針對「密體」

提出的「疏體」，或「減筆」、「粗筆」、「逸筆」以及「寫意」等，這些大抵皆為宋人混搭使用的專用語。這些詞彙自帶新生能量，凝聚成一種繪畫新風尚，其中蘊含的濃郁的個人趣味，拆解了工筆院體對藝術對象的宮廷格式化。

畫法更自由了，客觀上也拓寬了主流繪畫的法度，這一拓寬，便產生了與院體工筆畫的一次偉大分歧。由此繪畫開始強調自我意識的參與，引發審美重心的轉移，由聚焦外在的具象轉向傾力內在的寄託，形成與畫院趣味完全不同的士人繪畫流派，為後來文人畫之濫觴。

在這場從工筆院體解放筆墨的文藝復興運動中，「米家雲山」在「逸筆草草」的筆墨之間定義了「寫意」的格調，給出了寫意的水墨樣式，宣諭了士人畫求諸內在精神的藝術風格。

劉道醇是米芾的前輩，他活躍在汴京時，米芾不過幼童。從他「自造乎妙」於形而上的提煉，到米芾將「我與我周旋」訴諸形而下畫筆中的「逸筆草草」，「寫意」的畫風，很快風靡北宋畫界，水墨意趣裡飽蘸了士大夫的精神向度。

北宋文人在文藝復興魏晉人的獨立精神中，探討寫意趣味，形成了北宋士人群體；他們繼承了魏晉人唯迎合自由，討好自我的激情與幽默，形成了士人群體傾於文學藝術的精神氣質。

魏晉人的自我是崇高的，北宋人的自我是浪漫的。然而，至南宋，士大夫們暫時放下自我，救亡圖存去了，工筆與寫意的根本分歧，似乎也被共同的艱難時局消弭了。在「西園雅集」中呈現的士人精神共同體在南宋畫壇上失蹤了，南宋畫壇或終其一代都沒能成就諸如以「西園十六士」為時代符號的畫家群體。

藝術批評的價值座標

晉人「寧作我」的人格精神，在北宋士人畫的「寫意」中復興，並以深蘊人類藝術共享的人文價值，確立了我們對南宋繪畫藝術的批評立場，成為我們衡量南宋畫家作品的藝術尺度。

中國主流傳統關於繪畫的評價體系，更多傾向於題材的載道抱負，而南宋繪畫藝術則是這一評價體系的發揚光大者，尤其在南宋初年，主流繪畫幾乎一邊倒地圍繞主流教化功能進行創作。北宋形成的「寧作我」的「寫意」精神，到南宋漸漸疏離於內在的自我表達，「寫意」趨於技法的單純操練，與工筆並駕，又因「寫意」稍抑工筆法度的強勢，「寫意」的意趣比起徽宗追求的院體變法有所倒退，但畢竟在主流體系中保留了「寫意」技法。

〈豳風・七月圖〉手卷，紙本水墨，縱 28.8 公分，橫 436.2 公分，
南宋馬和之作，美國弗利爾美術館藏。（區域性）

　　從畫面上可以看到，筆法微微一「傾」，便如一股清風吹
過畫面，撩過莊嚴的線條，筆底漾起的漣漪雖被節制在舊體制
裡，但作品裡隱約飄逸的韻味，會帶來一些新的審美體驗，為
南宋院體畫加持了藝術段位。如馬和之的〈豳風·七月〉，用
「寫意」的自由筆法，打散了線條，營造了一種放鬆而溫暖的家
國氛圍，打動欣賞者進入崇高的道德審美層，這是自宋徽宗以
來致力追求的宮廷調和風，至南宋在士人畫群體失蹤後與寫意
走向合流。「寫意」宮廷化了，寫意的意味雖然流於膚淺，卻恰
好迎合了更為普遍的人性淺灘的部分，接受教化的撫慰，南宋
院體畫因此而完成了由「誤國」向「衛國」的過渡。

　　時代變了，風氣也變了。北宋，士人詞、士人畫、士人文
學藝術家因文化藝術滿帆而浩瀚為時代的主流，連皇帝也要側
目他們的風向，甚至與之共鳴，並加入其中。〈千里江山圖〉的
金碧山水與米家雲山雖然是完全不同的兩種畫風，但潮流是士
大夫化的。面對聳立在北宋藝術山頭的米家雲山，徽宗並無不
適感，反而激賞米芾獻上的其子米友仁畫作〈楚山清曉圖〉，委
任米芾做他的書畫學博士，想必欲藉助米芾的藝術思想帶動皇
家畫院裡的「館閣體」畫家們銳意改革。當然，米芾也並不完全
排斥著色山水，在不汨沒因「寫意」培養起來的士大夫特性的前
提下，據孫承澤記錄，他自己也畫院體小品，米芾則以墨戲的
態度臨摹皇家的金碧山水。米芾會調侃，但那是發自藝術的聲

音，是內心不帶怨懟的溫和捐棄。可見，北宋人懂得共和的品
味，他們共和得很有格調。

南渡以後則不同了，在院畫誤國的詬病中，理學風氣大
熾，南宋大理學家朱熹就看不慣北宋大文豪蘇東坡，如果說北
宋詞婉約豪放中還夾雜豔詞的風流遺韻，在「寫意」中風雲際會
並無違和，那麼南宋詩已經依附於「存天理、滅人慾」的莊嚴華
表下，雕琢「寫意」的理趣，即寫詩必以哲理或禪意勝出才算
入流，宋代藝術的格局，似乎也隨著國土喪失而縮減了，宋畫
亦然。

在王朝體制下，北宋士人剛剛鑄就了士人群體獨占的繪
畫高地，煉成選擇「寫意」的習性，而且取得了文藝復興式的
成績——與詩詞一樣，繪畫成為抒發自我、表達精神的自由
出口。

可瞬間，北宋就亡了。南渡以後，畫家們的地位很低，又
沒有畫院可去，基本淪落為依附性的隱形群體，但他們依然
以繪畫經世致用，如南渡以後四大山水畫家李唐、劉松年、馬
遠、夏圭。面對優美的殘山剩水，甚至美過記憶中的開封汴
梁，他們小心謹慎，以精工之筆，細細描繪小山小水的自然片
段，盡可能抹掉自我，順從自然，唯恐一絲自我冒頭就會斫傷
自然，表現出理學的無我精神。他們不再像北宋人那樣，擷取
山水的不同畫面歸入一框，以自我意志選擇，重構理想山水；

花鳥畫則如揚無咎墨梅，一枝或三兩枝，傲立雪中，沉湎於孤獨，象徵格物的理學精神。

在南宋，當「寫意」流為一種繪畫技法時，畫面上藉助了寫意的自由趣味，但卻翻篇了寫意的原教旨。

士人畫的意義，就在於表達「寫意」的勇氣，並因「寫意」的過程，從畫工中分離出藝術家，有了藝術家的獨立創作，才有繪畫藝術。自盛唐以來，士人畫家們無日不在尋找擺脫附庸的途徑，終於在北宋文藝復興中，從魏晉人「寧作我」的啟示中，找到通往「自我」的崎嶇山徑，終於可以在「墨戲」的氛圍裡自由高蹈。

然而，南宋初年，在繪畫的政治使命要求下，南渡的畫家們依附於宮廷，又重蹈畫工的前轍。

總之，北宋南宋的畫壇，風氣迥異。有人說，北宋饒有「士氣」，南宋流為「匠氣」。

▌「殘山剩水」的畫格

南宋人的空間感的確縮小了，潛意識裡的「殘山剩水」，因南北對峙以及主戰與主和兩陣的殘酷之爭，沉澱為時代的隱痛，如薄暮晚煙在山水畫裡瀰散。

　　作為時代最敏感的反射區，藝術的表現往往領先。南宋初年，在宋高宗親自領導下，李唐、蕭照、馬和之等人蔘與的歷史題材創作，無不被時代主題所激勵，君臣勵志收復失地，同仇敵愾要把殘山剩水補全。而山水畫作為主流畫壇的主流，雖然比起人物、花鳥等其他題材更偏向於藝術，但它仍無法超越它所處的時代命運，「殘山剩水」也是它的時代印記。儘管也總有人憤憤於歷來評論者對「殘山剩水」基於時代情懷的政治解釋，但那是南宋山水畫的胎記。一般來說，出身的底色，會在生長中如影隨形。所以，你可以從藝術風格的創新來讚賞它，也可以從藝術的立場來辨析它的精神底色。畫有畫風，也有畫格；風格，風是形式，格是精神。兩種評價都無法否認，南宋山水畫浮游著一種頹廢的傷感，暗示了藝術之所以為藝術的「非分之想」。

殘山剩水無態度

　　北宋人應運而生，他們懂得如何誕生宏大並在宏大中保持獨處。如張載「橫渠四句[06]」，恐怕是繼孟子之後儒生喊出的最具抱負的口號；而蘇東坡卻在流放生涯中自塑個體人格之美，

[06]　橫渠四句，語出北宋儒學大家張載的《橫渠語錄》，即：「為天地立心，為生民立命，為往聖繼絕學，為萬世開太平」。當代哲學家馮友蘭先生將其稱作「橫渠四句」。由於其言簡意宏，一直被人們傳頌不衰。

並成為後世典範；王安石在變法中將他的人格理想奉獻給他的國家主義之後，如一顆悲壯的流星劃過 11 世紀；范寬在〈溪山行旅圖〉中再造高山仰止的全景式山水；米芾則以「逸筆草草」開創了大寫意的山水款式，具有里程碑風範；如此等等。這種恢宏的、文藝復興式的人文風景，在南宋轉而內斂了。

陸游、楊萬里、朱熹、陸九淵、辛棄疾、陳亮以及文天祥，在他們的詩詞裡，大好河山都在北方，南宋的秀山麗水，攏不住他們的「全景」意志。他們的主戰共識，會時時提醒迫不及待要安頓下來的南宋人，在臨安中不安，在偏安中難安。

南宋畫界，像蘇東坡、米芾、李公麟等「西園十六士」那種士林已不復存在，馬遠和夏圭作為宮廷畫師，與北宋畫家的精神格調完全不同了。他們既沒有承繼北宋士林精神，也不屬於南宋士林圈。因此，他們既不過分渲染儒家的入世人格，也沒有鋪張老莊的出塵氣質，他們似乎只要一種「臨安」，過著隸屬於皇家、工匠化的藝術家生活。

生命無限堆砌，在這個地球上，誰的人生不是一種臨安狀態？如果「臨安」還居然能留下一點兒痕跡，人類便沾沾自喜，自以為永恆了。

菁英製造時代精神，也反映時代精神。因此，不斷有人批判南宋山水畫中的「殘山剩水」，是一種偏安臨安的安逸態度，

儘管這態度帶點傷感的風月調。據說唯元朝滅宋後始謂之「偏安」,「偏安」還有點中原中心論意識,南宋人不算偏安,他們在安居中向海外發展,開通了海上絲綢之路,他們不是「直把杭州作汴州」,而是放眼世界,據史書記載,當時的泉州已經是世界三大港口之一了。直到面臨被元朝滅國的威脅時,南宋人才如夢初醒,來自海上的大多是貿易,而來自北方的鐵騎,則已經由搶掠上升到坐擁天下了。南宋亡得固然酷烈,但日本人所謂「崖山之後無中國」這一提法,不僅會令人誤解,也會引起歧義。「無中國」,是指不光趙家王朝亡了,還有文化中國也亡了,創造文化中國的人種也滅亡了。事實是,文化的中國,一直得以傳承和發展,即便元明清王朝嬗替,但文化中國猶在。

元朝治下的南人又重啟了往復上千年的興亡反芻,「殘山剩水」的院體畫便成為他們咀嚼的「邊角料」。也許是遺老遺少們遺恨難釋懷,正如一首詩所吟:「前朝公子頭如雪,猶說當年緩緩歸」,「殘山剩水年年在,舞榭歌樓處處非」,從此,南宋山水畫格的鑑賞路徑就被帶偏了,偏離了藝術判斷的軌跡,諸如「截景山水」或「邊角山水」的空間關係,留白的暗示與讓渡、幽邈與聚焦的聯想,等等,這些藝術的新表現都被拿到興亡的鏡片下顯影。

明朝人接著說:「是殘山剩水,宋僻安之物也。」

若談殘山剩水,首推杜甫「剩水滄江破,殘山碣石開」經

典，而在殘破的廢墟上建國，則數宋高宗趙構踐履非凡；就在藝評家們為殘山剩水的畫格嘉響時，辛棄疾已經開始在詞裡拿捏這種風月調了。

宋高宗南逃之際，家國覆滅的殘酷雖然帶給他如影隨形的晦暗影響，但並未改變他堅持北宋文人政治的信念，抗金期間南宋的頭條，就是君臣勵志於「藝以載道」、「禮樂教化」、「耕讀民生」的國策，在西元 12 世紀上半葉，同樣彰顯了一種廢墟裡的國民尊嚴，以及士人精神不可缺席的態度。這態度表達了一代新王朝落定杭州的理性，也是一個新王朝存在下去的理由。怎奈即便是殘山剩水也難掩天生麗質，誘使金人咬定青山不放鬆，屢次南下。主戰與主和的激烈對峙，如雲遮月給戰時的朝政風月帶來陰晴圓缺的搖擺。明知起點是風月，終點便是第二個「宣和時期」，辛棄疾也只能作一聲無奈的長嘆，將嘆息落在朝廷的「無態度」上。

所謂「剩水殘山無態度，被疏梅料理成風月」，這是「詞中之龍」辛棄疾的扼腕名句。這位「醉裡挑燈看劍」的偉大詞家，僅 15 個字，便將南宋朝廷的政治畫風料理分明，他借用「馬一角」和「夏半邊」的山水畫格，譏刺朝廷不思北伐、躺平在殘山剩水間，還要把這種政治風格打理成疏梅折枝、吟風弄月的一派風雅。

歷史的折射常常是模稜兩可的，我們可以讚宋高宗在廢墟

上的精神建設，也可以同情辛棄疾北伐無望的長嘆，關鍵從哪種立場進入。

「歸正人」的態度控

辛棄疾與馬遠都生於 1140 年，他們出生的第二年，南宋便「紹興和議」了，宋高宗終於結束流亡生涯，「臨安」杭州。

辛棄疾出生於淪陷區金人治下的山東濟南，而馬遠則生於剛剛榮升為南宋首都的杭州。夏圭與馬遠同鄉並譽，位列南宋院體畫「四大家」。在南宋人眼裡，李唐、劉松年、夏圭、馬遠最懂山水，而馬、夏兩人的山水畫風，竟如一對孿生兄弟，一個棲息於「全景山水」的某一處最佳角落，一個擷取全景山水的半邊憑依，沉浸在有節制的山水情懷中。天生一副對子，「馬一角」和「夏半邊」，格調對稱，溫暖的陰影，也能與南宋人民居於半壁江山的心理陰影重合，而且天衣無縫。

藝術與時代的關係，還有如此貼切的嗎？只能說他們高度概括了時代的心理特徵，帶給時代強烈的暗示，誘請人們住進「殘山剩水」，躺平臥遊。

1161 年，辛棄疾在北方起義抗金，1162 年手刃叛徒南歸，被宋高宗任命為江陰簽判。此後，卻因他是「歸正人」，又為主戰派，在朝廷上總是被排擠，仕途幾起幾落，一直到 1204 年出

知鎮江府時才受賜金帶。作為 64 歲的南宋宿勳，身披宋寧宗賜予的榮譽勳章，想必龍性難馴的「歸正人」對這份遲到的榮譽早已倦怠，具有諷刺意味的是，此時的賞賜變成了對倦怠的加冕，而對辛棄疾來說，它本來就是個純裝飾品。

不過，「歸正人」的提出，是南宋政治的敗筆，也是南宋走向衰亡的誘因。1178 年南宋淳熙五年出任丞相的史浩，在歷史上首提「歸正人」的概念，朱熹解釋為：「歸正人元是中原人，後陷於蕃而復歸中原，蓋自邪而轉於正也。」一看便知，這是對從北方淪陷區投奔南宋的人的統稱，而且是帶有懷疑和歧視性的圈定。

史浩在十幾年前曾識破了北來間諜劉蘊古，並與高宗時名臣張浚有過辯論，他說：「中原絕無豪傑，若有，何不起而亡金？」史浩說出這種奇葩言論時，正逢辛棄疾在北方首義後投奔南宋之際，那時辛不僅僅是熱血青年，還是手刃叛徒的英雄豪傑，以史浩的純儒見識，他也不會側目一個年輕北人是什麼北方豪傑。即便十幾年後，史浩仍未因辛棄疾在南宋的貢獻而改變對北人南投的看法，反而更加警惕，將北人南投定義為「歸正人」。

史浩、朱熹都是江南原住民，朱熹是南宋理學大家，官也做到了皇帝侍講。就因為北人食了「金粟」，南投便是「改邪歸正」？真讓人懷疑一代思想大家是怎樣一副心肝，迫同胞於兩

難。史浩，堂堂一朝宰相，不會不知擁一國之力的朝廷，為什麼不「亡金」而南逃，卻去譴責北方無豪傑？北方難道不是堯舜禹湯文武所立之地？北人不是周公仲尼所化之民？北人不是大宋天子南逃時帶不走的遺愛子民？

在「家天下」的秩序裡，家僕式的慣性思維，向來訓練有素。一切正義，皆圍繞以家長──「皇帝」為核心確立的既定秩序。這種思維培養不出政治家的視野、心胸、風度以及智慧，只會形成以家長為圓心的半徑心胸和半徑眼界。不管他們對朝廷有多麼忠孝，不管他們多麼擅長宮闈智慧，他們本人的心態以及倫理習慣都是家僕式的；他們大多熟練家僕式的狡詐，但那並非政治家的智慧，而對北人南投的懷疑和歧視，才是王權治下的正常邏輯。

在「歸正人」提法正當化兩年後，辛棄疾開始在江西上饒修築帶湖莊園以明志。明什麼志？當然是歸隱之志。他不能像岳飛那樣還未踏破「賀蘭山缺」，便出師未捷身先死，他要把帶湖莊園修得既有桃花源的歸隱氣質，又有園林式的雅緻，表明他已經沒有岳飛那種武將雄心了，他要向文人轉型，像陶淵明那樣掛冠歸去，「歸正人」不管北人、南人，總之，他不要岳飛那樣的結局。褪去英雄本色，辛棄疾以歸隱的方式，逃離家天下的權力半徑，也是傳統體制和傳統文化給士人留下的一個可以迴歸自我、還原自由的唯一路徑。

　　一個人若在內心開啟了審美之眼，他便無法對醜寬容或熟視無睹。那份執著的能量，只能依據它所隱藏的痛苦來揣度。整整 8 年，辛棄疾在帶湖莊園熬製他欲作北方人傑而不得的痛苦。1188 年，老友陳亮來帶湖莊園拜訪辛棄疾，二人相攜再遊鉛山鵝湖，自稱中國歷史上的第二次鵝湖之會。陳亮索詞，辛稼軒欣然命筆，豪抒北志難伸之 20 多年的積鬱，用他自己的話來說，「可發千里一笑」：

　　把酒長亭說，看淵明、風流酷似，臥龍諸葛。何處飛來林間鵲，蹙踏松梢微雪。要破帽多添華髮。剩水殘山無態度，被疏梅料理成風月。兩三雁，也蕭瑟。……

　　蕭瑟之處，風景別幽，總有二三知己把酒，辛棄疾還是有一些幸運的。終宋一代 300 多年，榮與蘇詞舉世並響；幸與陳亮莫逆顧盼，豪傑氣概冠宇。尤其，辛、陳皆有臥龍之志、經營天下之才，卻又不得不審美淵明的生活方式。先覺者必定孤獨，當「兩三雁」被體制疏離而又不妥協時，為了避免宮鬥，辛只有選擇歸隱。歸隱，這種帶有遠觀的審美生活方式，也許可以稱它為士林精神的一個終極。

〈寒江獨釣圖〉立軸，絹本設色，縱 26.7 公分，橫 50.6 公分，
南宋馬遠作，日本東京國立博物館藏。

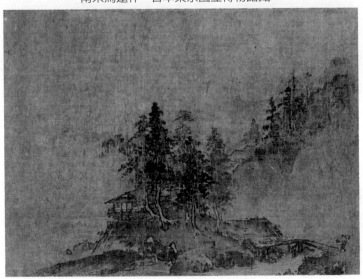

〈山水圖〉冊頁，絹本水墨，縱 25.9 公分，橫 34.3 公分，
南宋夏圭作，日本東京國立博物館藏。

　　另一終極，當然是修齊治平。孟子早就說過：窮則獨善其身，達則兼善天下。這句話居然印證了一種機緣，巧合了孔孟和老莊兩極，而且深蘊於知識分子心靈，對士林的精神指標和古老的理想主義，影響深遠。儒家入仕，老莊出塵，均根植於辛棄疾的精神體內，無論是將帶湖山莊改為「稼軒」山莊，還是在瓢泉莊園誓種「五柳」，他都是在跟自己歃血為盟，明歸隱之志，以歸隱自囚。

　　辛棄疾與馬遠同朝為官，想必對「馬夏」並不陌生。1188 年辛、陳第二次鵝湖之會時，辛、馬都已經 48 歲了。馬氏家族五世畫院待詔，先祖叔姪皆畫，畫格家風薪火相傳，作為宮廷畫師在北、南宋主流畫壇獨領風騷，佳話流行南宋。夏圭雖沒有顯赫家世，純粹以畫鵲起，擔任宮廷畫師的時間與馬遠大部分重疊，兩人同仕寧宗朝，受賜待詔、祗候。

　　辛棄疾為「歸正人」，雖被壓制到從四品龍圖閣待制，那也是朝官，待制可不是沒有品級的待詔、祗候，祗候與待詔意思差不多，為恭候靜候之意，都是皇家的家臣，與上朝議事、主政管理地方的大臣地位不可同日而語，而且家臣進不了正史，《宋史》會為辛棄疾專門立傳，但不會為馬、夏立傳，所以馬、夏的事蹟是模糊的，而辛棄疾是有年譜的。一個是家臣，一個是朝臣，圈子不同，各執其事，各自完成自己的風範。但不管是家臣、還是朝臣，身為人臣誰又不是臣子呢？誰又能逃離家天下臣子的命運

藩籬？誰又不想拚命隸屬於體制這個大圈子呢？本質上，朝臣與
家臣不都是為臣的命嗎？好處是各執其事，才有辛棄疾借宮廷畫
師的畫風譏刺小朝廷在殘山剩水裡品味風月。

山水無常有態度

從藝術的角度看，殘山剩水是有態度的。

讀南宋「小團扇」，畫面上的小人物，姿態諧趣，比大人君
子正襟危坐有趣多了，方悟其精妙在於放下。放下「全景式」大
山的理想與完美，也放下踽踽於山根小路上朝聖的謙卑。畫家
們更喜歡坐在松下撫弦撩風，與水面吹來的琴聲握手，嘆息無
常帶給個體命運的凌亂，內心卻更加篤定人間煙火的一角，感
懷時有半邊山水足夠一人寥落。

北宋那種撐滿畫面的神聖高山，煙消雲散了。即便是半邊
山、一角水，也總會隱約在煙巒之間，謙卑的命運感，留給無
常一個渺遠的空，是讓看畫的人看空嗎？南宋的山水畫，似乎
更重視一種不確定的印象表達。以馬、夏為例，在山水的一角
或半邊的後面，即將到來的是什麼？誰也不知道。無常的守望
和不確定的鄉愁，在殘山剩水間靜候，在無常結構的時間裡等
待，等待成為留白……留白中汩汩著無盡的傷感美學，打動了
歷代畫壇，稱譽之為「殘山剩水」或「真山真水」。

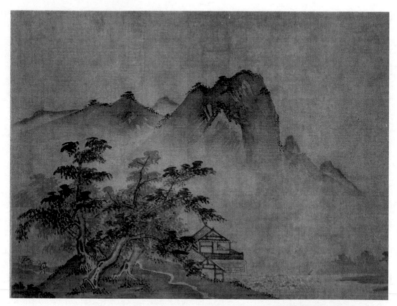

〈山水圖〉冊頁，絹本設色，縱 28.2 公分，橫 38 公分，
南宋馬遠作，日本東京國立博物館藏。

　　隨意擷取目之所及的山水邊角料，敷衍身在其中的氣氛，
寫生「人與山川相映發」，當然是「真山真水」，不過，作為山水
畫風格的「真山真水」，主要還是針對北宋「全景山水」提出的。
「全景山水」是剪裁自然，而且是黃金剪裁，將山川最理想的截
面拼接到一個畫面上來，它不是真實的，卻是理想的。

　　而經南渡之變，無常感使南宋人轉而珍惜身邊實景，珍惜
小而精美之物，珍惜有時間感的、可供掌控、近在眼前的美
物。黃金剪裁、金玉拼接，不都被命運肢解了嗎？什麼是順應

自然？就是眼前景是什麼就畫什麼，真山真水並不都是完美的，自然的美多半是殘缺的美。南宋的這種殘缺美，在日本發展為不對稱的美學正規化，日本人謂之「傾」。

既然放下「大全景式」，「小團扇」因更適於表現山水一角或半邊山水，流行為專門的繪畫形制，南宋的畫家們很喜歡在小團扇上作畫，表達小的意志，表達小的極致。正如董其昌之記小幅畫所說：「宋以前人都不作小幅，小幅自南宋以後始盛。」

從審美意識來說，相對於范寬的〈溪山行旅圖〉，南宋人不擅長應對宏大主題了。以腳度量道路的南宋人，不管是人腳、驢腳、牛腳還是馬腳，他們不再努力去識別形而上的大山的真面目，而是輕手輕腳地走在山中小路上，也不再像北宋人那樣著力用理念建構全景山水的宏大敘事，而是專注於用溫情點染「真山真水」甚至常有留白飄過，畫面上因無奈而趨於寧靜，那種幾乎能聽到的頹廢的寂靜，浮泛著一股惆悵的魅力。南宋人抒懷太吝嗇了，只在一角半邊裡揮灑，卻一再強化柔弱的意蘊，文質彬彬中將憂鬱化為詩意。如果說北宋山水畫如謝靈運的山水詩，那麼南宋山水畫則如陶翁的田園詩。

從藝術的角度，畫家關注人生，也關注現實，是必不可少的美德。從某種意義上來說，為現實營造一種氛圍，應該是繼批判之後更具有建設性的知行合一，當南宋人走進他們營造的審美氛圍裡，人們可以不用歌頌，只要傾訴。而歌頌會疏遠，

傾訴會拉近。

有人說「殘山剩水」隱喻南宋偏安是後人的附會，從繪畫藝術的角度理解，應為一種繪畫風格的轉變，甚至是一種對北宋山水畫的批判或叛逆。的確，藝術的本質就是不斷超越、不斷尋找表達自我感受的符號語言以及與之呼應的獨特形式。

如上述，畫面所傳達的情緒與時代的傷感情調吻合得天衣無縫，這又何嘗奇怪？畫家是一群最敏銳的時代氣息吮吸者，他們身分卑微卻又在時代主流中潛泳，不管他們自覺抑或不自覺，時代或痛苦或歡欣的影子總會隱約閃現在他們的作品中，何況表現時代氣質，也是藝術的本分。因此，隱喻也好，風格也罷，都是作品本身自帶的張力，對於畫家來說，每一筆都只表達那一筆瞬間的領悟，每一筆都在為情緒謀求出路。魯迅說它們「萎靡柔媚」，踩著南宋時尚的點，大概就是一種「安」的狀態吧。

南宋人的空間感縮小了嗎？如果僅從具體的個體對於生活空間的感受來說，在開封和在臨安沒什麼大小之分，是時代的窘境造成士人普遍的心理逼仄，精神空間的折損在剝蝕歲月裡填補痛點，連楊柳岸都要曉風殘月，而彌補疼痛的良藥便是神遊在這殘山剩水間。

現實中，飽滿與虛無交織，豐盈與無常博弈，藝術家興奮

了，他們解構了北宋山水畫的造山等級，不再高山仰止，可望而不可即，而是就在飽滿與豐盈的世俗邊上營造一個幽邈的空無，在物欲的邊上給出一個精神鄉愁的棲息地，而且觸手可及，隨時追隨神思消失在眼前的迷霧裡。但思想家憂鬱了，朱熹喊出了「存天理，滅人慾」，陸九淵回到自我「發明本心」，畫家則僅畫一個山水的邊角，便過濾了無常的焦慮，即便在一把小團扇上，亦可臥可遊。這個世界有趣的現象很多，比如畫家與理學家，風馬牛不相及的各自表達，就像一條河的兩岸。

北宋山水畫在新生代面前反而古意濃郁了，端莊嚴謹、對稱完美，卻被新生代的無常山水撞了一下腰；那種期待永恆的全景山水被南宋帶有時間感的「邊角」山水，又傾了一下角。大山的主題主角消失了，只有邊角配角，留給時間一個殘缺的美。而深蘊哲學意味的「傾格」，作為美學樣式，始於南宋，流變於日本戰國時代。

▌一個至樂的悲劇身影

在中國繪畫史上，梁楷與米芾，皆屬於開創性畫家，他們為「寫意」創造的筆墨語言表現，重新整理了那個時代的審美視覺，給體制性的主流畫壇潑來一瀑激情，在反抗院體過於精

緻的描述性寫實中，來了一場表達個體意志的「印象性」的「寫意」實驗。寫意藝術放下傳統的工筆勾線法則，憑藉速度帶給水墨的無限變幻，獲得了前所未有的自由表現，堪稱西元 12 世紀前後的先鋒繪畫藝術。

在歷史裡寥寥「留白」

西元 11 世紀，當米芾在山水畫中苦苦追求個體自由意志的表達形式時，全世界的繪畫還在記事階段。作為「寫意」萌芽階段的提煉，米芾的「逸筆草草」雖然來得很「印象」，也很「草莽」，但這種繪畫語言已經具備了藝術的抽象能力，創造了「米家雲山」的「墨戲」正規化，雖未被《宣和畫譜》鑑收，但對後世的影響程度，從我們熟知的潑墨大寫意可窺一斑，「米家雲山」這四個字的確具有「藝術哲學高度」，它啟迪了宋人與自我零距離的藝術審視。

米芾去世 100 年左右，梁楷在人物畫上實驗「逸筆草草」，用寫意技法完成了難度最大的人物畫水墨畫像。關於人的個性化的內在表現，看梁楷寫意、留白、狂禪人物畫的畫像樣式，的確給人物畫帶來一次偉大的藝術轉折。

蘇州書畫大藏家莊肅，南宋亡後不仕，隱居著書《畫繼補遺》，稱道梁楷人物畫風「飄逸」；同樣，家藏豐厚的夏文彥，

在湖州著書《圖繪寶鑑》時，已近元朝末年了。他在《宋‧南渡後》篇中，第一次使用「減筆」一詞定義梁楷的人物畫風。原文為「傳於世者皆草草，謂之減筆」，把上述這兩位對梁楷的稱譽組合起來，便可見他們鑑賞梁楷人物畫作品時，仍然襲用了「逸筆草草」的審美意象，亦可見梁楷在人物畫上踐行北宋以來在山水畫上的寫意追求。

據載，寫意人物，宋初就已經有名家了，如石恪〈二祖調心圖〉，簡潔幽默，郭若虛《圖畫見聞志》說他的人物畫「筆墨縱逸，不專規矩」。不過，那時「寫意」還未充分自覺，士人畫還未成氣候，到梁楷時就不一樣了。經過北宋以蘇東坡、米芾為核心的士人群體的自覺倡導，士人寫意畫洪波湧起，至南宋，「寫意畫」的文人逸趣已經飽經風霜，被院畫派泛用為裝飾性技法了。但梁楷似乎完全沉浸在寫意的「原教旨」裡無法自拔，以至於「掛金帶」出宮。這是他為寫意藝術保真的本性的延展，而並非表演性的行為藝術，筆墨寫意的激情充盈於他天真的本我中，敦促他放大寫意的藝術快感。遠離宮廷畫師，走進禪林，可以看作是他踐行大寫意的行為藝術。

因此，在他的簡筆寫意作品裡，總能看到禪宗公案的快意豁然，或禪機頓悟。有別於士大夫們的「畫中有詩」的寫意畫，梁楷別出一支禪林簡筆寫意畫。

禪宗士林化是從宋代開始的。唐代佛道皆盛，詩人更盛，

思想家卻寥寥無幾。原來，在遭遇佛教思想碰撞後，思想者都進山了；到了宋代，進山的思想者開墾出一片片山中禪林，儒道佛的思想趣味在士人中間普遍共和，繪畫藝術也在禪意頓悟中找到簡筆形式的審美語言表達，與院體畫格物精工和士人畫的「逸筆草草」並駕，其中梁楷的禪意簡筆人物畫成就最大。

禪宗深邃的思想表現形式是禪宗公案，透過起話頭和極簡的對話交鋒，獲得頓悟；禪宗思想絕不接受形式邏輯的制約，話頭要「不落言筌」，故常有驚鴻一瞥式的高難度奇思，再以飛瀑跌崖式的「頓悟」姿態，落在日常中，卻又突破常識。換句話說，禪宗以反邏輯的方式談哲學問題，它不僅反了常識中的邏輯，還反了形而上學的邏輯，再以富於審美的詩的形式，觸及語言與存在。作為有效的方法論，「頓悟」、「反常」和「犯上」等禪宗思維方式，似乎更適合代理繪畫藝術的先鋒性實驗。梁楷的潑墨大寫意就是從這裡出發的，他在禪意中去尋找米芾「逸筆草草」的繪畫目標，起點就已經有了超越性。

歷史文獻中，關於梁楷本人的記載，隻言片語，零碎在1201 年到1204 年3 年間，因此，解讀梁楷沒有連綿的、可供對照的人生軌跡旁證，唯有進入他的作品本身，才能發現他「寫」的人物畫，禪「意」氤氳。

梁楷自「掛金帶」出宮以後，就皈依了「留白人生」。如前述，他與馬遠、夏圭同樣，事蹟模糊，有據可查的，寥寥數語：

「嘉泰年間畫院待詔，賜金帶，楷不受，掛於院內，嗜酒自樂，號曰梁瘋子。」出自夏文彥《圖繪寶鑑》。

　　宋寧宗趙擴嘉泰年間正是上述那三年，可南宋遺老周密在《武林舊事》之「御前畫院」中，卻沒提梁楷。有人以為大概梁楷在 13 世紀初已經去世，故而周密不記之。這可不是理由，以梁楷「掛金帶」出宮之名聲，加上梁楷的畫名，周密不會不知。晚於《武林舊事》76 年的《圖繪寶鑑》，雖寥寥數語，對梁楷的評價卻不低，「院人見其精妙之筆，無不敬服」，更何況以宋寧宗在書畫方面的見識，也不會把金帶賜給平庸之輩。恐怕是周密的立場決定他的選擇取向，也許正是因為梁楷掛金帶出宮，以至這位為趙宋亡國而痛心疾首的遺老，不願再把他算作院畫人。

　　無論如何，梁楷一生，是「留白的人生」，留給世人驚鴻一瞥的驚豔後，便杳無蹤影，可他創作的「留白」作品，原本屬於他自己的藝術風景，卻千年流傳，令所觀者化。

　　「留白」最早出於莊子。距梁楷一千多年前，莊子所處的「人間世」，就已經被慾望薰染得晦暗不堪，他保持著曳尾於塗、捧著泥湯相濡以沫的身段，也保持著不與金山銀海摩肩接踵、與世俗決絕的脫節狀態。當他的人世之累告罄，內心便「虛室生白，吉祥止止」了。這恐怕是「留白」的最早出處了。「室」是心房，莊子說：人啊，要給心靈留白，不要塞得太滿。這與古希臘的德爾菲神諭「人啊，勿過度」何其相似。看來，人之初

的理性覺醒，東西方幾乎同時，而且悲劇精神源於「虛室生白」或「勿過度」的理性訓誡，心靈有空間了，靈魂才有地方住，這是人渴求精神生活的共同訴求。

　　至宋，中國士人畫的「寫意」訴求，使「留白」成為審美的樣式，為「寫意」留守了藝術底線；而禪宗「不立文字」的教義，也為「留白」提供了形而上的源泉。

　　梁楷在歷史中寥寥「留白」，卻在禪林中高蹈，在繪畫藝術裡永恆。

人物畫的禪宗話頭

　　〈潑墨仙人圖〉是梁楷寫意人物的代表作品，它為我們欣賞南宋人物畫提供了一個耀眼的線索。「潑墨」，既是一種新技法，也是一種新藝術表現，而且它的自由氣質，似乎更適合開啟禪宗話頭。

　　「頓悟」是禪宗特有的思維訓練方式。「仙人」，一身含蘊著「頓悟」的爆發力，一路飆升「頓悟」的喜悅和熱情，突破傳統人物畫像常識，塑形也不再依賴精準的線條，更沒有為身段劃分黃金比例，僅寥寥數筆便刷出一個「快意」人生。

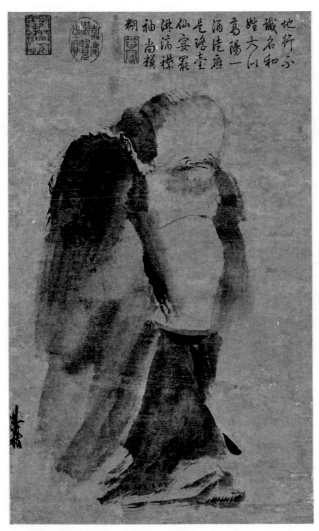

〈潑墨仙人圖〉立軸，紙本水墨人物畫，縱 48.7 公分，橫 27.7 公分，
南宋梁楷作，臺北「故宮博物院」藏。

　　大概這就是傳說中的「但求神似悅影」，或「意到便可」，或「捨形脫落實相」吧。一個潑墨大寫意的仙人走來，一看便猜得到他是梁楷本人吧，說不定真是梁楷為自我量身定製的寫意畫像。

　　梁楷的「意」是什麼「意」？當然是「禪意」。禪意又是什麼「意」？

　　我們看畫面「寫意」的氛圍，充盈著豁然頓悟的「意趣」，筆鋒內蓄變幻，外呈潦草漫散，潑墨氤氳，表現人物氣質中一種前所未有的自由逸格。

　　「逸格」又是怎樣的「格」？仙人一臉笑容，眉眼口鼻聚在一起，硬把個額頭高舉頂天；他笑得豁然，笑得得意，笑得寂靜無聲，但並非酒醉之笑。很多人說這是梁楷本人酒醉獨行的樣子，非要有酒才醉嗎？不，潑墨的酣暢，逸筆草草的快意，同樣醉人，自由才是梁楷的醉格。

　　看他步履矯健，雙肩高聳，彷彿抖掉了生前身後諸端塵世俗務，輕步如飛；齊胸一條肉線輕靈而又抒情，重墨腰帶剛好兜住命懸一線的幽默，活脫脫一個大寫意的人體「三段論」，每一段都充盈著自由的喜悅；幾筆刷出的襟袍，就像剛從潑墨裡拎出來，披上就走，一路淋漓，任性暈染，追著狂逸的腳步，向自由奔去。

　　前面就是禁宮大門，於是，梁楷順手就把皇帝寧宗恩賜的金帶掛在樹上，拂袖而去了。如果說「潑墨仙人」是梁楷的自畫像，那也是寫意自畫像，作者與被創作者主客難解難分了。

　　「仰天大笑出門去，我輩豈是蓬蒿人？」是這句詩觸動了梁楷「掛金帶」而去？至少他畫李白像似乎可以給這一猜測一個極大的支持。南宋人沒有留下這方面的採訪記錄，不過，這並不重要。從「潑墨仙人」的狂禪氣質中，我們已然看到他諸多「藝術行為」的動力，與李白的「行為藝術」出處相同，那就是他們的內心衝突。藝術在他們的內心埋下了一顆同樣的種子，萌芽出自我意識。藝術家一旦被自我意識激盪，就會像被囚禁的鳥兒或獅子，在浮世的牢籠裡東撞一頭西碰一腳，將痛苦揮霍一空後，幸運的話，內心的「酒神」若還在，便會進入唯「我」獨尊的狂禪境界。

　　正如李白，他最大的優點，就在於他不懂面對皇權收斂自我，任憑自我意識「野蠻」生長，直到漲破大唐宮牆。一朝辭別皇宮，他便在廬山上宣諭：「我本楚狂人，鳳歌笑孔丘。」

　　李白的自我意識，良好到無以復加，就像那隻非梧桐不息的鳳，迎著晨曦朝露鳴唱，睨視那些一旦沒能進入體制便惶惶如喪家之犬的儒者，這位佛道之徒與那些腐儒，簡直相去霄壤。

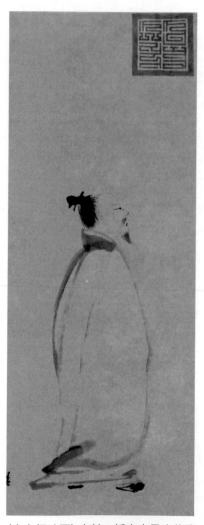

〈李白行吟圖〉立軸，紙本水墨人物畫，
縱 80.9 公分，橫 30.5 公分，
南宋梁楷作，日本東京國立博物館藏。

就在凡人為李白出宮煩惱之際，李白早已「輕舟已過萬重山」了。李白的灑脫裡有一份深入骨髓裡的自由，那是他「上下與天地同流」的遊仙式的自由；還有一種自在，把放大的、外在的、端拱的自我放下來，放在「無我」的境界裡。一顆沒有自由的心，怎能審美李白出宮的行為藝術？

唐時狂人真不少，他們多半遠離體制，藏龍臥虎於山林，涓涓匯聚，終成禪宗流派。李白原本禪林中人，曾專門「學禪白眉空」，看他在詩中頻繁使用禪林詞彙，可知他造詣非凡。他對禪學的體貼和頓悟的喜悅，時常衝口而出，正所謂「茫茫大夢中，唯我獨先覺」，這又是李

白的「有我」。「有我」是「乍向草中耿介死，不求黃金籠下生」。這響噹噹的絕不奴性，怎能去迎合外在的評價體系？看空外在附加的意義，正是「無我」，就好像是「落羽辭金殿，孤鳴吒繡衣。能言終見棄，還向隴西飛」。

李白天生狂人，入禪則如虎添翼。作為唐代「道釋」中人，他的佛道人格比例遠大於儒冠，他借楚狂人的戲謔宣示他是當代「楚狂人」。

唐代詩人群星麗天，卻少有思想者。彷彿思想者失蹤了，他們失蹤到哪裡去了？詩人透過科舉取士，皆入體制之穀；不願被體制枷鎖的思想者，便抬腳進山了，成為佛教士林化的接引者，也是禪宗的緣起。

其實，魏晉以來，從達摩開始，和尚談老莊就是一種時尚，嚴格來說，思想者並非佛教信徒，他們選佛，也並非為自己選一個教主，而是選擇一條道路，一條走向自我之路。他們為珍存自我意識，從儒家治世裡跑出來，從孔子門下跑到達摩那裡；為免於個體人生被俗世之累打折，他們進山林、走江湖，這種突破物性重圍去釋放靈性的驚世駭俗之舉，非狂者不能為也。他們奠基了「狂禪」的精神質地和原教旨，也只有這種「狂禪」精神，才能解釋李白和梁楷在宮中「狂妄」的行為藝術。

「狂禪」，在人群中，是一種稀有的品格，它成長於以「精

神自我」設定的人格底線上。正如李白和梁楷，「精神自我」一旦受到外在的壓迫，他們的人格底線便無法苟且，而且立刻反彈，於是，引發了李白出宮的長安事件、梁楷掛金帶的臨安事件。如今看來，這樣的底線，太高標了，與我們一般設定在「正負零」之間的常識標準，不在一個海拔上。

如果說〈潑墨仙人圖〉是梁楷出宮的狂禪風格寫照，那麼〈李白行吟圖〉，則是他表現「留白」藝術的巔峰。

正如人們的追問，梁楷在宮廷的日子究竟發生了什麼？他為什麼不顧一切地掛金帶出走？是什麼事件直接刺激了他？他的「狂禪」或「留白」這些大寫意的藝術作品都創作於什麼時候？是在哪裡創作的？是什麼情緒下的創作？我們都不得而知，因為他給自己出宮以後的人生「留白」了。「留白」的藝術祕鑰是莊子的遺產，也許我們從莊禪中，可以讀懂他出宮的行為藝術。

梁楷和李白有著共同的「進宮」再「出宮」的經歷。「出宮」是對莊子的「行年六十而知五十九非」的踐行，是對過去的完全否定，是開啟一個人的「留白人生」，是「虛室生白，吉祥止止」的狂禪悲喜劇。

梁楷看李白，哪怕高力士為他脫 10 次靴，也不過是為李隆基或貴妃娘娘寫詩的「御前待詔」，畫李白也是畫自己，李白出

宮，詩仙的仙氣與他隔空呼應，莫逆於胸，不做「御前臣」，而要做藝術的自由精靈。

「撇捺折蘆描」來自哪一段故事的梗？不得而知，人們都這麼評價梁楷畫〈李白行吟圖〉的技法。如果有人說「撇捺折蘆描」就出自梁楷的〈李白行吟圖〉，我會確信不疑。畫法上的較勁與玩世、筆法上的叛逆與諷刺，評價為登峰造極不為過也。「大寫意」與「大留白」，緣於以玩世不恭的態度叛逆正統，反抗主流。

詩人李白就在梁楷的一撇一捺中誕生了，而且是折了兩根晚秋的枯蘆葦，一撇一捺勉強作兩筆，看似懶散的筆法，卻內蘊了枯草的頑強和堅勁。髮髻如秋割後的稽程根，被梁楷重重地扣在李白的頭上，鬍鬚亦如枯草。腳下要重墨，因為詩人要吟遊、要行走，不光要「頭重」以便承載所有的精神世界，還要「腳重」以便有足夠的力量去移動承載所有精神世界的頭顱。高傲的鼻子托著直視的黑眼球，在無邊的寂靜中，點睛之筆飽蘸悲憫，輕輕一點，霎時如寂靜處忽聞驚雷，這便是「禪意」了。抓住稍縱即逝的眼神，一點定睛，點出凜然不可犯的莊嚴風度，迎接世間萬物撲面而來，寧靜而悲愴。「墨戲」的氛圍，全身最聚焦的，也不過兩根折蘆描的線條，這線條是梁楷叛逆的抓手，充滿了譏刺的情緒。畫像唯獨眼睛沒有玩世與不恭，沒有譏刺與戲謔，唯有悲憫折射出的崇高 —— 一則別有沉鬱質感

的狂士款式。

　　古往今來誰最李白，唯此李白最李白。畫李白，梁楷偏不畫酒仙詩仙的狂傲不羈，偏把詩酒收斂在他的一撇一捺兩筆折蘆描內，唐玄宗的榮譽利祿攏不住他，卻被梁楷收拾住了。人物通身造型稚拙，李白的人格比例渲染得恰到好處，人們津津樂道的詩仙酒仙的仙氣都在留白裡跌宕湧出，宣諭「無」的造化，可與天地造化相媲美。

　　為李白留白也為自己留白，人物的外在意義在梁楷的筆下完全被抽空了。仙人？聖人？君子？士人？這些標籤都在點睛的一瞬間消解了，他只為李白留下了一個純然本體，表達李白的內在精神，這種內在精神衹屬於李白，表現李白生命的本體意義，當然他的本體意義是「狂禪」精神，「狂禪」做不了他人的榜樣，不具有普世性，它只能瘋狂地表達自我。

狂禪的悲劇精神

　　潑墨仙人，表現了狂禪的悲劇意義，但他卻有一臉的喜悅表情，那表情來自莊子，從大悲中爆發的大喜，那是一個「至樂」的樣子，梁楷的藝術之靈與莊子的藝術精神實現了完美地統一。

　　但凡綻放在人性中的衝突，都會引發同類的唏噓和共鳴，因此而具有悲劇性的審美價值。如古希臘悲劇，在命運的舞台

上，以人性獻祭，鑄就德爾菲神諭的永恆性 ——「人啊，認識你自己」，教化所有人之初的人，無論貴族、平民抑或奴隸 ——「勿過度」。不過，「過度」了也不怕，人性朗朗，被命運教訓之後，卑微會沉澱，崇高會在人的精神維度昇華中顯現。這就是古希臘悲劇，它給出的終極性啟示，至今仍然緊鎖人類的野性，並時刻提醒人類：命運並未停止尋獵人性的桀驁，人要懂得過濾慾望的膨脹係數。

終極啟示的背面，其實是終極敬畏的淵藪，深淵裡陳列的哪一齣不曾是悲劇舞台上演過的關於人的悲劇案例？

不過，古希臘悲劇具有國家法律意志的意味。一千年以後，禪宗以「頓悟」的悲劇形式，繼續人性的命題，誕生了東方悲劇精神，那是與古希臘「酒神精神」相酵的「狂禪」精神。但「狂禪」沒有走向舞台，去教化大眾，而是遠離家國情懷，甚至否定常識，挑戰共識，叛逆群體，蔑視傳統，只為回到內心。因此，它營造的東方悲劇精神，則完全是個體化的。

悲劇在內心上演，所有悲情都潛藏在不動聲色中。內心是一個人的舞台，舞台上，一個人用一生，只演繹一個問題，對，正是那個被設定為終極的人生意義問題。但它並非遙不可及，在禪宗裡，它不過是日常言行的自我兌現。因此，臺下常常是一個人的觀眾，這位觀眾的全部注意力都集中在內視，關注個體精神，進行自我啟蒙。人類歷史上，還有什麼比絕不放

過自己並與自我為敵的博弈更具有悲劇意義呢？

悲劇是理性的，眼淚是感性的，只有悲劇才具有毫不妥協的、超越的審美人性的能力。

比起古希臘悲劇，「禪宗公案」裡，「遇佛殺佛」、「遇我殺我」「自我殺伐」的悲劇，俯拾皆是，只是它隱蔽於時代的先鋒實驗性中。人性自我博弈的刀光劍影從未平息，禪宗以降龍伏虎之勇，沉潛於自我教化，尖銳深刻在簡約、自由、本色的「頓悟」瞬間，直抵唯一能收拾得住的「狂禪」巔峰，體驗孤絕的形而上之樂。

佛教有渡人的懷抱，莊子有渡己的格局。佛教經歷了一番古希臘精神的洗禮，以犍陀羅的精神樣式繼續走向東方，從「軸心時代」到西元 10 世紀前後，踽踽一千多年，因彼此內在精神的共鳴，在中國與老莊因緣際會了，禪宗公案裡也滿是莊子與惠施抬槓的影子。佛陀的精神苦難、古希臘悲劇難以釋懷的命運感、莊子「獨與天地精神往來」的孤絕至樂，成就了禪宗個體修為的人格風範，「狂禪」抑或「莊禪」是禪宗關乎個體人格審美的正規化，它的最大意義就在於解決了個體抗拒外在的內在支撐問題，直白並強調了個體的悲劇意味。

莊子一生都在為「留白」做清道伕。他用「留白」與智者惠施抬槓，放鉤濮水釣「魚之樂」，與骷髏同眠共枕，直至為死妻鼓盆而歌，達到至悲至樂，諸如種種，一生內含了怎樣的悲劇

情懷？原來，莊子是一條想飛的至樂之魚啊，他將生命的負重減持到死亡的腳邊，是死亡承擔了活著的一切，活著還有什麼放不下的？他是一尾魚卻要像蔚藍天空下的一隻鳥，在自由飛翔中解讀自己的命運。這樣的人才有無量之勇，當辯友惠施歸塚腳下時，莊子更像一位孤獨的勇士，像「徐無鬼」中的那位「大匠石」，掄起斧子嗖嗖，「運斤成風」，橫掃裝飾在人性鼻尖上的白粉，將人性多餘的枝杈砍伐乾淨，與整個常識意義的世界決鬥，走向悲劇意義的「莊狂」。

當然，他把斧子也掄到了孔子的鼻尖上，當他稱讚孔子「行年六十而知五十九非」時，卻否定了孔子「此在」以前的所有過往和歷史。莊子是在加持還是減持孔子？人們都會為這句話精湛的修辭藝術而擊掌，其實「留白」仍然是莊子這句話的潛臺詞。一個人，如果能留白歷史，便不會再有以往的牽掛和遮蔽，當下的生命狀態也許會更加開放而疏朗，甚至完全可以毫無騰挪前提地接納當下。

如今日之我否定昨日之我，就是一種「留白」的生命藝術，但卻是歷史的反動，誰都知道這意味著對自我的背叛。「自斫」是東方意味的悲劇精神。俄狄浦斯白刺雙眼，是再也不想看這汙濁的世間了，他自我流放，命運卻不依不饒，直至他萬劫不復。當眼淚無法贏得命運的同情時，人只好在追求崇高中尋求拯救的慰藉，這是悲劇的昇華點。而莊子則愈戰愈勇，對任何

名利都消極倦怠的他卻樂此不疲追問人生的歸宿。他和第歐根尼，一個是從不缺席以慵懶的行為藝術對抗莊嚴世界的叛逆之人，一個則是古希臘的倦怠勇士，躺在木桶裡挑戰亞歷山大大帝的權威，他們都在完成各自的精神人格作品中，創作了一種個體性悲劇的崇高。與犬儒第歐根尼以行乞的方式追求個人自由不同，莊子以「獨與天地精神往來」的方式解決個體救贖問題，使自己重新迴歸自然，作為自然的一部分，這當然是一個樂觀主義的解決方案。莊子所有努力都是為這一終極的至樂提供解決的方案，因為他只想得到一個很個人化的喜劇結局，這就是「莊狂」。

「莊狂」也是「狂禪」，它表現為東方式的、個體性的悲劇精神，「狂禪」只對個體性精神負責。狂禪之「狂」，是個體自我的堤壩，它所有的「狂」舉，都是在加固這座堤壩，以防俗世的潰敗。築壩的沙土，即簡約、自由、本色，是前所未有的「禪意」。

簡約是自由的內在自律，而律格則來自本色，它們共同組成了自我的個體人格，也組成了畫家的藝術品格。正如沒有一顆至樂之心就不會有對個體悲劇的悅享能力一樣，米芾是標榜的，也是妥協的，並且很滿足於半推半就式的宮廷藝術風格；而梁楷不標榜，有關品味也絕不妥協，這就是他們之間另外一種能力 ──「狂禪」意志的能力差異。陶淵明掛印歸去，米芾戴著鐐銬狂草，梁楷是繞不過去的，日日筆墨會在內心起波瀾。

〈雪棧行騎圖〉冊頁，絹本水墨，縱 23.5 公分，橫 24.2 公分，
南宋梁楷作，北京故宮博物院藏。

　　藝術起源於衝突，當內心在衝突中耗盡對現實的期待時，藝術人格的位格，不是悲觀和絕望，而是在悲劇中獲得崇高，從崇高中找到至樂。至樂並非喜劇，而是悲劇的抖擻氣質，對崇高的東方式正解，唯梁楷在〈李白行吟圖〉中的表達。而我們從「潑墨仙人」的筆墨趣味裡，則看到了來自莊子「至樂」境界的「莊禪」式悲喜劇，那是莊子，也是梁楷自己。

　　梁楷自足的精神圓滿，留給我們的啟示 ── 皈依「留白」是中國審美的宿命。在審美的精神原地，莊子開始的簡筆人生，成為中國藝術的靈魂，奠定了禪林底色。「留白」的本質是一種審美性的抗拒，以「無」的巨大張力抗拒「有」，這本身就蘊含了人類性的普遍悲劇意義。

　　佛教雕塑和繪畫藝術，以犍陀羅藝術的面貌傳到中國，唐以前影響至盛。宋代禪林崛起，儒釋道三教合一以後，佛教藝術開始士大夫化，特別是在南宋世俗化後，「曹衣出水」或「吳帶當風」的偶像人物，在士人追求的大寫意的狂禪中實現了藝術表達個體自由意志的轉型。凡一切神聖莊嚴的意味漸趨於世俗的審美，這是中國繪畫藝術之幸運，無論東方西方，早期人物畫像，基本都涉及宗教題材，在中國宋代因人文關懷的品質，士大夫將宗教題材降解、世俗化為美的幽默。宗教士大夫化，到了南宋更加成熟了。山水畫越發達，士大夫藝術的地位越穩固，佛教被士大夫墨戲化，與禪宗禪林崛起同步，這個過程中梁楷是里程碑式的人物。

▎宋畫關鍵詞裡的「王孫美學」

從比例上說，終宋一代，趙宋皇族出身的畫家，人數之多足以形成一個皇家畫派。

研究宋畫譜系，才發現在院體畫和士人畫之間，還悠遊著這樣一支王孫畫流，如一股清溪，點化頑石，撫慰草木，設色青山綠水，自成一脈「王孫美學」的風格。

作為藝術家個體，他們或生在當朝，或為前朝子遺，在中國繪畫史上熠熠生輝上千年，直到中國帝制結束，王孫不繼，但王孫畫派的藝術風骨，影響至今。

向「士人人格共同體」靠攏

沒有比宋代王孫畫家們更為獨特的藝術家群體了。正如他們散淡的人生一樣，這一畫派基本處於鬆散而又似有若無的呼應中，他們甚至沒有流派意識，與同一時期以蘇、米為首的士人群體自覺於藝術話語權的「寫意」運動相比，他們倒不在乎放棄一些「青綠」或「工筆」話語權，而多一些像士人那樣表達個體情緒的寫意觀照；通觀中國繪畫史，他們也的確沒有給一個「流派」的定位。當我們觀賞每一位王孫的作品時，才發現，王孫畫家們無心插柳，卻早已在非主流的岸邊搖曳成蔭了。他們

在通往藝術的彼岸，留下一條向「士人人格共同體」靠攏而又無限趨近的軌跡。他們大部分懷抱著前朝的「青綠」遺恨，渡盡劫波的餘生將陰影消磨於醉眼矇矓的大寫意裡，已然形成一個繪畫上的王孫流派。

向「士人人格共同體」靠攏，幾成宋代共識，也是宋朝開國的國策。由於向文治傾斜，終宋一代都呈現出對士人相對寬鬆的氣氛，與此相反，當政者對宗室子弟則特別提防。宋初就有詳細的規定，宗室子弟只能任職虛銜。除了向「士人人格共同體」靠攏，宗室子弟不能亂說亂動，如不能出京城，不敢顯露家國抱負，將自己「修齊治平」的理想、衝動和才華轉移到詩文書畫上，是他們人生最好的選擇。如宋徽宗因書畫而被詆譭，也因書畫而最終勝出；趙令穰埋首書畫，王詵在畫外的生活低迷頹喪。就這樣，「夾生」的宗室皇族子弟，皆在書畫上實踐他們的理想，形成了一個王孫美學流派。這一流派雖然並非自覺聚攏，但也不是盲目滑行，有賴於時代共識的引導。

「君子人格共同體」，最早出於西周禮制的設計，它表達了西元前 11 世紀西周人對理想人格的預期，與商朝向巫的神格相比陡現人文精神的高度，由此奠定了中國人文精神的基礎。而以六藝自律的「士」成為西周人文精神的載體，形成作為社會主流和國家棟梁的菁英文化的代表群體，在歷史上時隱時現近兩千年，演變至宋代才有社會中產菁英規模化的成熟表現。

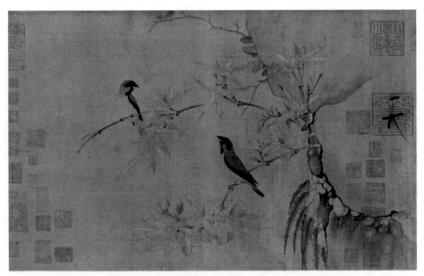

〈竹禽圖〉長卷，絹本設色，縱 33.8 公分，橫 55.4 公分，
北宋趙佶作，美國大都會藝術博物館藏。

用今天的眼光來看，宋代科舉制平民化的儀式，具有後現代的意味，它沖淡了魏晉隋唐以來世家大族以及軍功貴族政治的「詩歌體」，隨之而來的社會風氣就像很接地氣的宋詞「白話體」了。

雖然科舉制創始於隋唐，但因九品中正制的門第遺續，隋唐時科舉考試很難真正向寒門開放。宋代則完全不同，自太祖「杯酒釋兵權」為宋朝文人政治定調以後，科舉考試全面向寒門敞開，得以培養大量文人蔘政議政，形成以士人為主體的中產階級。科舉制的普及，不光使「士」階層有足夠的體量，還表

現了「共同體」存在的品質；除了「修齊治平」賦予他們的家國
志向傳統語境之外，他們還要爭得表達個體意志的話語權，一
個新興的擁有精神內涵的階層正在崛起。他們以文藝復興的方
式，在繪畫領域首先實現了審美話語權的把握。他們制定評估
標準，主導審美意趣，創造藝術潮流，轉動文明風向標等，因
此，發生在中國 11 世紀的繪畫「寫意」運動，不僅僅是從晉唐
以來皴染繪畫技法的探索，更為深層的意義是繪畫個體的獨立
意志以及自我意識的表達。自蘇、米等「西園十六士」發起畫壇
上的「寫意」運動以後，北宋士大夫在繪畫藝術上開始顯示話語
權，很快飆出一個流派。

〈蓮舟新月圖〉
長卷，絹本設色，
縱 24.2 公分，
橫 591.8 公分，
傳為南宋
趙伯駒所作，
遼寧省博物館藏。

　　如果說中國歷史上有一個文人政治的好時代，那就應該是宋代了，它至少實驗並實現了文人政治。北宋遭滅朝重創，以蘇東坡為代表的士階層被打散，而被打蒙的畫家群體，又回到宮廷的庇護下，重拾「待詔」身分以及接受命題作畫的畫匠命運。不過，作為精神楷模，「士人人格共同體」的影響深遠，畢竟北宋未遠，南宋遺韻猶濃，誰接受了這一影響，誰的自我完成就更為出色，比如梁楷。

　　北宋的風氣，塑造了蘇東坡可供審美的人格樣式，以他為精神領袖，才有「人格共同體」的琢玉成器。元豐年間雖黨爭激烈，但少有突破人格底線以至肉體消滅的殘酷行為，反而在宦

海浮沉之後，再現了拋卻分歧的彼此審美共和。「從公已覺十年
遲」，便是蘇東坡發自肺腑地審美王安石的人格。作為宋代「士
人人格共同體」的象徵和凝聚力的源泉，蘇東坡的人格被普世化
為共同體的「人格」底線，他的人格影響力，提升了整個中產階
級的道德標準與格調，贏得普世的擊掌。

王安石逝世，哲宗命蘇東坡代寫悼文，也代表了一種傾向
性，表明宋代社會對「士人人格共同體」的普遍認同與共鳴，以
至於被後世盛讚的「宋代士人社會」，也多半來自「士人人格共
同體」的啟示。

這是一份歷史啟示錄，啟示我們更多地關注士人社會或士
人在社會中的地位，宋人士人地位並非僅僅取決於頂層設計者
的寬容與雅量，還取決於「士人人格共同體」自塑能力。一個健
康或健全的社會，需要「人格共同體」的引領，作為社會的中間
階層或中產階級，如果沒有負責任地塑造一個「人格共同體」，
只是單純地追求話語權以及用話語權實現各自的功利訴求，卻
缺乏人格建設作為底線的保證，那麼這一龐大的精神體面對社
會倫理失序時，也會碎片化為人性的散落姿態，而被社會拋棄
在無底線上。

關於人格底線，「常識」以為，應該在常識上設定「底線」，
可常識屬於認知範疇。一個社會的底線值，不在於認知，在於
審美，而人格才屬於審美。

　　以常識還是以人格為底線，結果或許不同。以常識為底線，是認知的最低標準，從最基本的人性出發，依賴於經驗性的判斷，雖然保持了人性的尊嚴，但其中潛伏著認知固化的危險，而且很容易迷失在烏合之眾的廉價流量上，殊不知「烏合之眾」正是集權制下的菁英福利。以「人格共同體」為底線，具有超越性的昇華期待，誘使人性皈依形而上的精神追求，底線的高度就會落在精神向度上。

　　「人格共同體」不需要高深的理論，但需要士人的倫理襯托，為社會提供審美或引項趨之的目標。正如蘇東坡與王安石的不同，前者可以作為「人格共同體」的精神領袖，後者是可供觀瞻的個體獨立的思想標本。在同一個「人格共同體」裡，才能堅守共同的底線，作為社會的中堅，扶持著一個具有「人格」審美能力的社會。因此，「宋代士人社會」的根本，是建築在士人自身的「人格共同體」的自塑能力上的。

　　具有「人格」審美能力的時代不會變形或毀形，他們不會沉浸在整體非理性的擴張中，而更多地傾力於審美的度量中，在自信又有節制的氛圍裡保持文明的身段。美的本質是真善，簡單而平凡，它們被哲學從人性中提取出來，以形而上的普遍法則昇華為人格底線。若一個社會能與具有超越性的人格底線保持不斷接近的狀態，就會是一個啟人向上、誘人迴歸內在的、具有美學風格的、以中產階層為責任人的社會。

宋代王孫們，受現實政治環境的擠壓，不僅僅生活在一種價值認同傾斜於「士人共同體」的環境裡，關鍵還處在這樣一種人格境界的耳濡目染中，敦促他們的精神向上超拔，向「士人共同體」靠攏。

《畫繼》的啟示

西元 12 世紀後半葉有一位藝術批評家叫鄧椿，寫了一本繪畫藝術論著，名為《畫繼》。繼誰？鄧椿說他要繼唐代張彥遠的《歷代名畫記》與北宋郭若虛的《圖畫見聞志》之後，續論畫史。

三本書排列，前後相繼，補遺拾漏，《畫繼》略顯疏散，但作者志不在此，從《畫繼》的起始時間來看，鄧椿重在當代，即北宋至南宋初年的畫壇風氣。

據餘嘉錫先生考證，靖康末年，鄧椿 20 歲左右。《畫繼》成書於 1167 年以後，就是說，當他手捧這本耗費他審美靈魂的宋版書時已經 60 歲了；又過了 10 年，約值南宋孝宗中期，鄧椿逝世，應該在西元 1178 年以前，因此，他所感受到的還只是北宋初渡南宋時的風氣。此後，諸如南宋光宗、寧宗時期，自臨安成長起來的畫家新生代，與北宋南渡、帶著宣和時期記憶的畫家是不同的，而鄧椿就屬於後者，帶著宣和時期的記憶，書寫《畫繼》。

　　宣和時期，士人畫意氣風發，開啟「寫意」風氣，至南宋紹興、淳熙年間在鄧椿評論體系中重新煥發神采。他將「寫意」與古意對接，謝赫的「氣韻生動」便在畫家個體人格以及內在精神的寫意中復活。《畫繼》通篇都在復興士人畫的精髓，批評「院體」與個體精神無關的「形似」臨摹，以及用裝飾性的金碧奢華彌補呆板的審美疲勞，主張「自然清逸」的文人氣質，對元明畫壇影響深遠。比起宋人的清逸，明人則狂逸。大概宋人的雅性，由理學孕育，明人的狂性，則與心學相關，皆是中國古典美學的特徵。

　　鄧椿出身顯宦世家，曾祖、祖父及父親，在神宗、徽宗時期皆任要職，兩朝藝術氛圍濃郁，春風化雨。鄧家習文弄墨，累藏頗豐。從宮廷到家藏，鄧椿所見名蹟想必不少。從書中記載來看，作者錄入的 219 位畫家，上溯自 1074 年，正值宋神宗改革最酣的熙寧七年之際，王安石被罷相，蘇東坡、米芾亦不在京城，但士格精神已漸成披染之勢。《畫繼》通篇皆為「士格精神」所染，推崇繪畫表達士人精神是本書的出發點。《畫繼》下限至 1167 年，即孝宗年間。

　　作為南宋初期的文藝批評家，想必鄧椿的藝評洞見，來自於當時以蘇、米為首的「士人人格共同體」的啟示。蘇、米追求的寫意精神與他身處的南宋畫界著力「殘山剩水」的院體小景以及「寫意」逐漸失去士人精神的核心，正呈鮮明的對比。他一邊

興奮地盯著畫史上南來北往的畫家們在他眼前穿越，一邊斜睨
著被他貶鄙的現實中的院體畫匠們，當然他也會拷問當下，對
當世畫家萎靡於院體風尚的現狀，並不避諱他的品評姿態，甚
至責之尤甚。

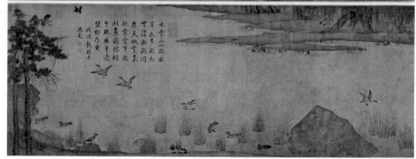

〈湘鄉小景圖〉長卷，絹本淡設色，縱 43.2 公分，橫 233.5 公分，
北宋趙士雷作，北京故宮博物院藏。

　　因此，對作品的賞析以及褒貶尺度，他沒有因襲，而是有
著超越前兩部書的、鮮明的時代特徵，作為《畫繼》的異彩，引
導我們去發現，作者的洞察力和思想力是如何穿透傳統的評價

固習,邁過南宋初年院體的復國散調,而延續北宋以來「士人人格共同體」的審美趣味,觀照和品評他選取的畫家及其作品中人文精神的呈現。

在《畫繼》裡,鄧椿探討了關於繪畫的文藝性靈問題。

他認為士人畫要「自然清逸」,要有「放乎詩」的文藝性靈。他說「畫者,文之極也」,是在強調繪畫應為文學藝術的最高表達形式,士人畫要以士人的文學主流之詩書六藝為底蘊,畫家與畫匠之別,就在於「文藝」。因此,作為「文之極」的士人畫,才會被他超拔為「逸品」。取去褒貶,皆依據他裁定的「逸品」話語權,畫,被他賦予一股獨特的文藝底蘊。

《畫繼》開篇,發凡體例,立場鮮明,與以往的畫論相比,他高標異趣,「特立軒冕、巖穴二門,以寓微意焉」。「軒冕」,指朝服累冠治國平天下的士人,「巖穴」,即歸隱之高士,這兩類人士構成中國士人「人格共同體」的主流成分。他以為,無論出仕還是辭祿,無論入世還是出世,他們被社會認同的價值,就在於自帶社會人格再造之責任,因此,他們作為繪畫藝術的創作主體,作品才能傳達出滋養社會的美學精神,這也是鄧椿著作此書的目的。

「軒冕才賢」與「巖穴上士」,即以蘇軾、米芾等為首,雖然被鄧椿安排在卷三和卷四,但《畫繼》的體例,大體還是圍繞著

這兩類群體的價值觀念和美學趣味進行分類架構的，顯示了鄧
椿的使命感以及與之匹配的見識，他已經有了風格意識或流派
意識，而這種類別意識，則來自於他對價值觀念和審美趣味的
自覺判斷。《畫繼》具有未來性。

《畫繼》一共 10 卷，將 219 人依類別分散到 10 卷裡。

卷一「聖藝」，僅宋徽宗一人為一類一卷，不僅因皇帝的身
分，更因他的作品以及他對繪畫藝術的貢獻，亦可攢足「天下一
人」的氣場，同時，他既是院體畫派的領袖，又是王孫畫派的創
始人。

卷二「侯王貴戚」類，雖然對這一類，他並沒有像「軒冕」、
「巖穴」類那樣在序言中給予特別的點評，但在本書裡卻尤為獨
到。為什麼？

這一類接續宋徽宗之後，原本就順理成章，從帝王到侯王
貴戚的順序，也是再自然不過的等級邏輯，而且作為宋朝的第
一家庭，他們想組多大的群都不愁沒有子孫跟進。但是，組一
個畫家群能成立嗎？偏偏趙氏王孫就給了鄧椿一沓信心，他在
梳理王孫畫家時，發現具有繪畫專業藝術水準的侯王貴戚，足
可以組團再建一個「皇家畫院」，把他們歸為一類，一點兒也不
單薄，而且他們大多藝術稟賦厚實，各自的作品中才華異彩紛
呈。以鄧椿的藝術稟賦和敏銳，不會看不到他們作品的共性，

因此，他的侯王貴戚類不單單來自身分和數量上的考量，還有對作品的審視。

至此，我們欣然獲啟《畫繼》的預設，天才藝術家一個人就是一個流派，宋徽宗就是這樣一位天才藝術家，繪畫界的王者；同時，他還帶出來一支在中國繪畫史上舉足輕重的王孫畫派。鄧椿發現了他們，啟迪了我們，一同去關注王孫畫家在中國繪畫史上的影響力。

據卷二「侯王貴戚」載，第一位是宋徽宗次子鄆王趙楷，人稱狀元皇子，據說他「克肖聖藝」，酷似其父宋徽宗，作品有〈水墨筍竹〉、〈墨竹〉、〈蒲竹〉，皆為水墨風格，當然是士人的畫風。隨後為趙令穰、趙令松兄弟。善畫馬者趙匡胤四弟趙廷美之玄孫趙叔盎，叔盎曾將自己的作品和詩詞並投於蘇東坡，得到回贊。宋太宗五世孫趙士雷，長於山水，有〈春雪〉、〈早梅〉及〈小景〉。趙宗漢是宋太宗曾孫宋英宗趙曙之弟，作〈蘆雁圖〉，得到米芾一再的詩讚，其中有句「野趣分苕水，風光剪鑑湖」，表明此圖有文人詩趣。宗室趙士暕工畫藝，趙士衍善著色山水。宋高宗皇叔趙士遵，在紹興年間，已經開始在婦女服飾、琵琶、阮面上畫小景山水了，據說風靡市井之間。宋太祖六世孫趙子澄，流落巴峽 40 年，壁畫飛瀑，筆力驚人。宋太祖七世孫趙伯駒、趙伯驌兄弟長於山水，宋太宗五世孫趙士安長於墨竹。到此為止共 13 人，當宋太祖十一世孫趙孟堅、趙孟頫

成長為一代宗師時，鄧椿則早已作古為歷史人物了。

　　許多人談論繪畫史，都沒有把王孫們作為一個有影響力的流派看待，不是他們沒有看到王孫畫的作品，而是他們完全忽略了王孫畫家們在向士人人格靠攏的同時，因堅守「青綠色的自我」而所形成的風格意義。直到我們沿著歷史的精神軌跡上溯時，才看清王孫畫派淵源的線索魅力。直至晚清民國王孫們隨著帝制的結束而不再，但王孫畫派對繪畫史的貢獻卻漸露鋒芒。而翻閱《畫繼》才發現，其實鄧椿早在南宋初年就已經關注了這個群體。

自我身分認同

　　王孫們的確有著一脈相承的藝術基因。無法解釋其中有多少屬於天分，多少緣於一個家族的文化基因，總之，這一家族的歷史軌跡閃爍的藝術亮點，引人側目。宋太祖趙匡胤遺留兩支後裔，周旋於宋太宗趙光義的陰影下，次子趙德昭早逝，在文人政治的大環境裡，子孫們還算平安無事，直到南宋末年才開始翻身。宋太祖十世孫趙昀於 1224 年登基，是為宋理宗，在位 40 年，享世安穩；趙禥於 1264 年登基，為宋度宗，在位 10 年，年僅 34 歲便死於福寧殿；隨後，他的三個兒子趙㬎、趙昰、趙昺輪番登基，恭帝、端宗、末帝，三帝共同堅持了 5 年，其

勢已不能再「穿魯縞」了，陸秀夫揹著 8 歲的趙昺崖山蹈海，與南宋俱亡。宋太祖四子趙德芳一支，除了他本人的傳奇外，還福及子孫做了南宋最好時期的三任帝王，而且更為出色的是宋代王孫畫家群體，幾乎都出自這一支趙氏脈系，這個家族幾乎為純一色的書畫藝術家。如果說做帝王是身不由己，那麼趙德芳的子孫們則更多出於自覺，為克服王朝的陰鬱而走向了藝術。

當然，他們與以宮廷畫師為主的院體畫派，不僅畫風異趣，身分也截然不同，甚至他們沒有一個曾侍奉過皇家畫院。作為院體畫派主體的宮廷畫師們，政治身分很低。畫院「待詔」，顧名思義，若從身分屬性上定位，他們幾乎都屬於吃皇糧的家僕。

畫院待詔被允許閒暇時可以自由創作，也可以請辭「待詔」不從召，如梁楷，加上他們從事與美相關的精神事業，人格地位得到了肯定或保障，甚至生前榮譽已經疊加而來。但待詔們畢竟還是在為功利性的事業之需而創作，是有固定收入又不以賣畫為生的職業畫家，還要憑藉繪畫打通進入士階層的通道。

宋代是士人社會，整個社會的評價體系就建構在對「士人人格」的審美之上，王孫們也嗅到了來自「士人人格共同體」的芬芳，自覺或不自覺地向士人靠攏。他們的靠攏，不需要跨越某種等級制限，只要打通性靈去「淪落」就行了。因為他們不需要按照儒家「修齊治平」的政治說教去心繫天下，只要一味耽溺於

詩詞書畫就是完美的人生。僥倖於宋代皇室崇奉「道教」，老莊審美哲學的流風遺韻燻燻然宮廷每一個角落，皇子王孫們一旦被審美啟示，就會激發自身的潛質，不藝術都難。事實上，從這一點來說，他們基本都是獨立的藝術家。

宋徽宗趙佶就自稱「道君」，還在做端王時，他就任性於詩詞書畫，同輩堂兄弟趙令穰也時常去端王府切磋書畫技藝。端王登大位後，還時時敦促臣下不要整天板著一副政治的臉，要勤「游於藝」。他似乎在努力培養一個具有審美能力的朝廷，將他治下的臣民帶入像「千里江山圖」那樣布局的一個理想社會，這也是他曾把這幅他頗為看重的卷軸賜給蔡京的深意吧。這位藝術家皇帝，接著改革家皇帝老父親宋神宗的銳氣，繼續拓展文人政治的美學風格，在制度上將繪畫納入科舉考試，以畫取士，擴大「士人人格共同體」的影響力，賦予「宣和時代」以一種「士」的審美氣質，以超越政治功利的審美為標準，以美為施政的理想底線，形成以美修齊治平的政治文化。

王孫們不需要為所謂的事業畫畫，也不用為取得某種功名去畫畫，他們是一群更為純粹、更為「專職」的業餘畫家，總之，從畫院待詔到王孫子弟，他們之間橫亙著一段革命的距離。沒有革命，王侯將相還是王侯將相。但革命似乎是宿命，改朝換代總要來的，王侯將相難免淪落為前朝王孫。宋代開始給王孫們留下了一個曲徑通幽的傳統，他們還可以以藝術安身立命。

　　趙家王朝管束王孫的理念，意外地頗富遠見，王孫子弟們盡可能不理朝政，盡可能避免宮廷鬥爭，而將興趣投向可以讓性情悠遊的「藝」，即便是後來發生了天翻地覆的「靖康之變」，王孫子弟也依然不改興趣所在。可哪一次改朝換代不是翻天覆地呢？渡盡劫波的趙宋王孫，還可在藝術裡保持體面和尊嚴，他們也許更多地認同自身的藝術家身分。

　　皇族子弟、王脈遺續，從出生那天起，他們的命運就已經被預設好了，有爵位世襲，有嚴格的等級俸祿給養，以及從讀書開始，就培養對士大夫文化的認同感。這種認同感，從固化的君臣身分旨趣來看，他們天生就有一種上對下的認同優越感，但士人理想主義的感召力，卻又涵養他們在下對上的認同仰視中完成了對自我身分的超越。這種「上下」交織的認知網，使他們擁有自我轉變身分的輕鬆的內在渠道，上可以為王侯，下可以為士人，上下變動並無太多的精神違和或心靈不適。當他們的興趣安然於繪畫藝術時，這種認知網也引領他們為中國繪畫史留下了一道流派的風景線。

　　從端王趙佶開啟王孫繪畫，這些皇族出身的畫家們，無論身居要職，還是身居虛職，抑或賦閒悠遊，與他們自身的任何職業行為相比，他們的繪畫成就都足以成為一個時代的翹楚。不料，宋代皇族始創的王孫美學，影響至中國帝制結束的民國時代。

即便以最嚴苛的藝術標準來看，宋徽宗趙佶、宋太祖五世孫榮國公趙令穰、宋高宗趙構，趙令穰弟趙令松、趙伯駒、趙伯驌兄弟，以及太祖十一世孫湖州掾趙孟堅、出仕宋元兩朝的趙孟頫，他們各自的書畫作品都毫無保留地表明，他們有著共同的高級繪畫經驗、相同的藝術心靈磁場以及欣賞趣味。

在青綠設色上寫意

如何向「士人人格共同體」靠攏？趙宋王孫子弟們適逢北宋士人「寫意」濫觴。歷史的機緣，往往就這樣在某一時空突然轉彎，偶遇在街角的鬧肆裡，撞了個滿懷，靈感的湯汁四濺，於是，得到激情補充的歷史又重新出發了。歷史從不缺乏食物，因為它不挑食，可歷史學家挑食 —— 所有時間都是構成歷史過程的要素，但不是所有的時間都能會成為歷史，只有經過史家選擇的時間，才能轉化為歷史，而歷史家的歷史觀，是選擇時間的尺度。於是，本文試圖把散落在不同時空的宋代王孫藝術家們聚攏起來，將他們的作品呈現出來，在這一過程中，發現這竟然是一支頗富個體意識而又極具保守主義格調的繪畫流派。

首先，王孫們想給精緻而又工筆化的皇室生活加一個寫意的布局，在華貴的設色旁添一抹水墨，引一股輕風吹皺嚴謹的線條，還要給現實的畫面一團溫暖柔和的光，以放鬆緊繃或不

得不端拱的宮廷姿態。

其次,怎樣藉助青綠設色表達難以言喻的自我?王孫們並沒有打算徹底放棄烙印在他們心靈底色上的青綠,而是從裝飾性的濃郁退到表現性的淡然,他們在青綠著色上直接寫意,用淡設色的皴染消解了皇家無處不在的金碧青綠,在心靈的「青綠」和精神的「寫意」之間,將王孫的心靈和士人的精神重疊在一幅畫上,相看兩不厭,還可共一夕談,酣暢於筆墨兼工的坦蕩,一種「想見歡」的「新青綠」意象,裊裊於花草山水之間,氤氳不散。

新舊的不同在於,院體以金碧青綠為裝飾性的主色調,而王孫派則以淡綠皴染為寫意底蘊。就這樣,王孫們將母體漸漸疏離為背景,這種帶有淡淡憂傷的典雅,來自對「水墨表現」的妥協。不妥協是對皇家藝術保守主義致敬的姿態,妥協是對士人繪畫精神的臣服。作為「寫意」所要表現的自我,早已被各種社會關係馴化成「非我」,藝術的使命是將它們還原並表現出來,這就是宋代士人追求「寫意」的價值,王孫們也許體驗更深刻。他們在趙家歷史的衰變中突顯個體,在繪畫的新舊交替中自成了一個畫派。

宋代畫壇,原本工筆與寫意並駕,青綠與水墨齊驅,王孫畫家們在這兩者之間得意悠遊、任意搖擺。他們不慌不忙,淡定從容,並沒有在追逐時尚中迷失他們傳統的保守主義風格,

他們懂得自己的血管裡涓涓汩汩的青綠血液，是一筆足夠他們
恣意揮霍的藝術遺產。他們並沒有想脫胎換骨去皈依水墨的世
界，也沒有強烈的非此即彼的分別心。相反，包容的教養，使
他們分外珍惜青綠的藝術表現力，寫意在色溫的漸次過渡中也
許更恰如其分。一般來說，自下而上的「下克上」行為，多具有
風暴般的革命精神，而自上而下的變革則有更多包容的氣質。

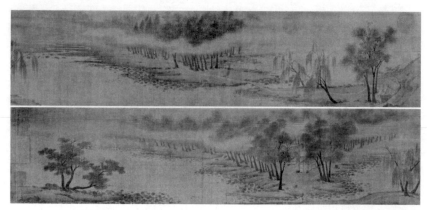

〈湖莊清夏圖〉長卷，絹本設色，縱 19.1 公分，橫 161.3 公分，
北宋趙令穰作，波士頓美術博物館藏。

　　如果按作品風格歸類，王孫子弟的作品既不同於院體，也
沒有屈服於「逸筆草草」。王孫畫家，無疑來自同一個藝術親
緣，每一件作品的坯子都天生有一副皇家院體藝術的底色。濃
重堂皇的青綠山水、典雅富麗的設色花鳥，都是他們接受嚴格
而又準確的沿襲訓練後形成的習慣，工筆與敷色的院體傳統或

教條，透過他們的藝術激情，不斷地獲得改良與矯正，竟也演變為日後不斷傳承的雅訓，自然而然保持了皇室的精神品味，嚴謹、典雅、富麗，沉澱為一種潛在的不妥協、不退讓的精神質地，生成中國繪畫史上的保守主義格調。

最重要的是，在這一保守主義的質地上，王孫畫家還保持了藝術的開放品質，對於繪畫藝術的內在表達，表現出持久的熱情和探索，才使他們的作品有幸駐足於藝術史。

作為王孫畫派的首席，宋徽宗還在做端王時，就充分沐浴著父親宋神宗聚攏的藝術家群體的薰染，諸如蘇東坡、郭熙、王詵、李公麟等名家，並悠遊其間，他對士人畫的藝術趣旨和審美取向都非常熟悉。不管是做端王還是做宋徽宗，他在繪畫界的影響，可以說是當之無愧的「天下一人」，藝術裡的王者。他的山水畫、花鳥畫，放在西元 12 世紀全球視野下，都是人類精神共同體的一朵奇葩。這種超越時代的藝術性，在北宋宮廷裡啟蒙並喚醒了王孫們對藝術的熱愛，以及對人文精神的欣賞。

如果說王孫畫派肇始於端王趙佶，那麼這一流派從一開始就具備了俯瞰眾人之姿。這並非因為他完成了由皇子到帝尊至高位置的轉變，而是由於他對繪畫表現的沉浸式探索，意外開啟了追問藝術本質的形而上的性靈姿勢。這也許正是他能接受、並參與發生在身邊的，以蘇、米為首的士人畫的寫意倡導，甚至聘請米芾擔任皇家書畫學博士的原因。趙佶欲以米芾

的影響力敦促北宋山水畫的復興，他自己不僅嘗試在山水畫裡表達強烈的內在激情和自我意識，進入一種「大寫意」的狀態，而且還試探著在皇家最不可動搖的花鳥設色上塗抹筆墨，渲染意境，模糊設色與線描的邊界。他的〈池塘秋晚圖〉以及〈柳鴉蘆雁圖〉，開創了將工筆與寫意融於一畫的新風格。畫面上，既有工筆的嚴謹，又有水墨躍躍欲試的自由表現，工筆兼帶寫意，在他似乎很自如。

王孫畫派從一開始，藝術的精神就不在禁宮了。

趙令穰是太祖五世孫，屬趙德芳脈系，與宋徽宗同輩分，年輕的王孫們，常切磋畫藝。雖然難以想像王子們總角之時在皇宮裡的生活，但從他們二人作品風格中，還是看出了來自相同教育背景下的文化基因。同時，趙令穰曾學蘇東坡「小山叢竹」，可知他的審美趣味，也來自士人畫的嫡傳。

在批評家筆下，如蘇東坡，每當見到趙令穰展示他的山水作品時，便會略帶同情地嘲笑他：「此必朝陵一番回矣！」調侃他的山水小景，不過是朝拜皇陵的沿途風景而已。

宋代除設防軍人之外，對皇族宗親子弟的禁規很多，其中就有居於皇城內的王族不得遠遊，外出不越五百里，因此，王孫們只能往來京洛（開封與洛陽）之間。這對畫家的視野來說，所見不過盈尺，趙令穰的才華的確受到限制。不過，正因條件

所限，才使他不得不擷取眼見的小景，將內在的藝術激情全部傾注於小山小水的表現上，開創了山水畫的「青綠小景」樣式，以寄託他的大景情懷。憑藉藝術的稟賦、嚴格的訓練以及家藏晉唐書畫的淵厚，趙令穰終究沉澱成一位具有開創性的王孫畫家，在畫壇和畫史上的影響皆不輸堂兄弟趙佶。

黃山谷深懂蘇師座心意，也傾慕趙令穰的才華，為趙令穰的小景題了不少好詩，如，「水色煙光上下寒，忘機鷗鳥恣飛還。年來頻作江湖夢，對此身疑在故山。」又如，「揮毫不作小池塘，蘆荻江村落雁行。雖有珠簾藏翡翠，不忘煙雨罩鴛鴦。」詩畫融於寫意趣味，雖小景卻意境寒遠。鄧椿說他胸中雖有百萬卷的抱負，卻無法施於家國，反倒成就了他畫中的文藝範。

嚴謹到近乎尖刻的米芾都被他打動，在薄薄的《畫史》裡為他留了一筆位置，「作小軸清麗，雪景類世所收王維，汀渚水鳥，有江湖意」。這個評價很高，小軸寫意早已飛越皇宮，處江湖之遠了。皇家五百里山水，被他的小景幽邈為千里江山了。於是，北宋末年，宮裡流行「小景」，趙令穰、宋徽宗、王詵皆喜作小景。

如果荊浩的「全景山水」，是理念中的山水，是畫家選擇山水最美的截面拼接到一個框架內的理想化展示，那麼從米芾開始就不滿意這種凌空蹈虛的理念布局，他只畫踮起腳就能觸控得到的小幅山水，峻山雄峰在他的「逸筆草草」下，幾乎被「寫

意」為清一色的小三角形，自嘲而又意味深長地隱約在「懵懂雲」的環繞中，解構了雄偉峻峭，人們似乎更喜歡走進之、擁抱之，不用再敬而遠之。

其實，荊浩的理念山水還是寫實的，米芾的山水理念則完全是寫意的。無論誰，他們二人的「山水」，在真實的自然面前，都不可以「理」喻，但這樣的「山水」卻很鮮明地表現了創作者的態度。之所以中國繪畫史稱它們為「山水畫」，而不是「自然畫」或「風景畫」，正是因為它們表現的是「寫意」中的自然，表達的是個體對自然的審美體認，又是以自然為境的認識自我。

在荊浩和米芾之間還有一種山水樣式，那就是趙令穰既寫實又寫意的青綠山水小景，被時代誤會為復古風，以為他在復古晉唐的青綠。其實不是，也許他嗅到了晉人的自由氣息，所以他全程都在降解，降解唐朝李家父子 [07] 的金碧山水，降解荊浩的崇高理想，逐漸接近米芾。在藝術觀念上，他更尊重每一個視覺元素的孤立性以及表達的局限性。因此，小景印象裡的宇宙意識，應該表現為平視的平等，他拒絕宏偉的壓迫感，崇高被他摺疊在潛意識裡。青綠重疊，在暈染下疏朗為謙卑、和平、放鬆，這一點也許他更接近董源。

[07]　李家父子：指唐朝宗室畫家李思訓和李昭道父子。二人皆長於山水畫，後人稱他們為大、小李將軍。李思訓的山水畫在繼承青碧畫風的基礎上，加以發展，形成富麗典雅的金碧山水畫風，為五代和北宋時期的山水畫發展奠定了基礎。被認為是北派山水畫之祖。

　　荊浩的時代過去了，米芾對趙令穰的影響噹然更多些，除了他們的交集外，還有王孫的山水局限。這就是那個時代，他在向寫意靠攏之際，在青綠小景中，找到了屬於王孫自己的命運。

　　趙令穰的「青綠哲學」充滿了驚喜，驚喜於他找到了表現自由的出口 ── 「寫意」。

　　〈湖莊清夏圖〉，宣諭了他所看到的山水小世界。

　　卷軸小景山水，汀渚垂柳，一片青綠寫意，不僅打動了蘇東坡、黃庭堅、米芾，還打動了後來者董其昌。董其昌說他「自帶士氣」「超軼絕塵」，已「脫卻院體」了。這一切似乎完成得很順利，並未見他過多用力在水墨渲染中另謀出路。一池消夏小景，鎖定青山，不改著色，乘興起意，淡染青綠。於是，桃花源在一幅小景中生成了，煙雲割暑、風過荷塘、草舍掩映。陶淵明被蘇東坡發掘出來後，趙令穰將桃花源在他的青綠意境中兌現了，臺北「故宮博物院」還藏有一幅趙令穰的〈陶潛賞菊圖〉，略見其意。有南宋人題詩，很接地氣，也應景，所謂「三株五株依岸柳，一隻兩隻釣魚船，水天鵝鴨斜飛去。細草平沙興渺然」，青綠的歲月無比靜好，正是董其昌說的「超軼絕塵」。

　　董其昌還說：「宋以前人都不作小幅，小幅自南宋以後始盛。」「南宋始盛」，想必他忘記了幾位王孫畫家的「小品」，在

北宋宣和年間就已經流行起來了。

自從寫意慾惠水墨暈染了士林精神之後，工筆青綠幾乎被迫獨享皇家御寵的地位。從未走出宮牆的趙令穰，倒坦然他筆下的青綠宿命，在皇家圈養的京洛之間，他看不到荊浩、范寬筆下的水墨大山，就畫被蘇東坡嘲笑他上祖墳時看到的小山小水，設色他清明恬靜的青綠心境，借寫意的自由度，尋覓內心與視覺的真誠關係。他開始相信他是藝術的王孫，他把生於皇家不甘平庸的抱負，全部託付給小山小景，青染那生氣萬千的美妙細節，在他的畫裡他就是王者。他既不貪心水墨的自由擴張，也不眷戀皇家設色的舊日輝煌，而是將兩者的表現趣味融合為一種適宜的氛圍，在畫紙上敦促工筆的嚴謹忠誠與士人反傳統的寫意表達握手言和，完成從青綠向淡青綠的過渡，在荊米之間塑一片小景山水，不過，不用水墨，而是直接在青綠上寫意，帶著一種新生的衝動，形成了一個不同於院體的「王孫畫派」的第三種風格。

宋人的審美，不刮烈風，不閃電霹靂，不非此即彼，而是涵容的，優雅的，底線在於可供審美的，這些品格都在〈湖莊清夏圖〉中呈現了，這一片青綠歲月，的確無比靜好。

從王孫向士人身分轉型，從工筆向寫意觀念轉變，從金碧設色向淡染青綠的畫風轉換，一切似乎都輕而易舉，看不出趙令穰的心理落差，也看不到任何觀念衝突的蛛絲馬跡。

　　正如梵谷，他內心千絲萬縷的痛苦，在夜晚都表現為絢爛至極的藍色安寧，同樣，我們從〈湖莊清夏圖〉中似乎可以聽到燥熱退卻之後黃昏時分的寂靜，卻難以體察趙令穰的苦悶。畫面隱約掠過的惆悵，加強了審美的情調，將所有的憂鬱都轉化為詩意，詩意過濾了創作者的情緒。而趙令穰也會「擲筆大慨」道：「藝之役人如此！」他是藝術的王者，卻痛苦到扔掉畫筆，因為同時他也被藝術奴役。藝術的本質是不平衡，而藝術行為則是為彌補這種不平衡，藝術家就像西西弗斯，永遠負重，永遠向上逆行，永遠痛苦，為彌補藝術的不平衡。而藝術的本領是不斷地激發人的懷疑、抗爭和超越的衝動，為藝術的不平衡獻身。

〈陶潛賞菊圖〉長卷，絹本設色，縱 30 公分，橫 76.7 公分，
北宋趙令穰作，臺北「故宮博物院」藏。

127

　　趙令穰超越了對工筆金碧的因襲，的確是天外飛來的好
運，給了他「寫意」的落腳之地，但他無法滿足他的青綠歲月，
因他對自己的「誅求剋期，無少暇時」而無法「靜好」。沒錯，他
的小景山水無法大包大攬，只能擷取區域性的安寧，對現世進
行形而上的、精雕細琢的加工。他該走向何方？因襲自我的小
景山水或淡青綠？他終於被藝術的追問所擒拿。

　　如果說荊浩的「全景山水」和「全真山水」，給出的審美體驗
除了憧憬的理想性外，還引起了額外的同情和遐想──對抗體
制或世俗社會的不平衡，那麼只要走進山水畫，潛意識裡也許
就會埋伏著某種對抗或懷疑的共鳴，而且它們不是「額外」的，
它們才是中國山水畫的原教旨和原始基因。事實上，當趙令穰
以淡設色走進他的小景山水時，已經開始弱化這種對抗或懷疑
性，他的王孫青綠基因與山水畫的原始基因發生衝突了。因
此，他是搖晃的，不是徜徉的，搖晃在工筆青綠和水墨寫意之
間，搖晃在唯美的形式和自我缺失之間，搖晃在桃花源和現世
的不平衡之間。

　　趙令穰的青綠山水，對南宋山水畫影響也很大。南宋小景
山水，所謂「殘山剩水」，其實從趙令穰就開始了。南渡之後，
荊浩、范寬的風格，已經不適應杭州的迷人景色和南宋人的心
情了。以李唐為正規化的南宋院體畫，正忙於歷史題材在宏大
敘事上的「北伐」，加上李唐畢竟出身宣和畫院，對蘇、米的

精神底蘊缺少境界高度的體察或共鳴，而米友仁則因沉迷「墨戲」，漸漸孤掌難鳴。反倒是王孫畫派的趙令穰，趙伯駒、趙伯驌兄弟的畫風，似乎與南宋人的心靈山水恰好適宜。

趙伯駒、趙伯驌兄弟，是趙令穰的孫輩。網際網路上以訛傳訛，傳成趙令穰的兒子了。趙氏家族令字輩之後，是「子」字輩，然後是「伯」字輩，伯駒、伯驌兄弟是趙令穰的孫輩。據《宋史·宗室表》記，秦王德芳幼子南康郡公趙唯能一支，傳到吳興侯趙世經，長子為趙令穰，趙令穰有六子，為「子」字輩，趙子並等兄弟六人。趙家「子」字輩中有一位畫家，就是《畫繼》「侯王貴戚」篇中，記錄的那位流落巴蜀、在牆壁上揮毫的趙子澄，說他人格高尚，「廉介修潔，藉添差祿以自給」，詩書畫皆能，紹興末年在秭歸任小官，當地士子重其風度，喜歡與其載酒舟遊。由此看來趙子澄已經轉型為士風凜然的畫家了。

趙伯駒、趙伯驌兄弟二人，繼承了家族的藝術基因，作為趙令穰的孫輩，沿襲並傳承了寫意青綠山水的畫風。不過，趙伯駒在繪畫史上呼聲頗高的〈江山秋色圖〉，更多偏於李思訓父子的金碧山水，也有宋徽宗設色山水的影子，但遠不及〈千里江山圖〉的格局以及〈雪江歸棹圖〉的士氣。在這幅畫裡，趙伯駒除了把寫意作為技法運用外，畫面更著意表現皇家設色的豪格，寫意「表達」幾乎被技藝的「表現」所淹沒，似乎有過響之嫌。

　　比起這幅 3 公尺多的〈江山秋色圖〉長卷，他的〈蓮舟新月圖〉，與趙伯驌的〈風簷展捲圖〉，這兩件青綠小景作品，反倒鼓足了士氣，頗有趙令穰之風，以青綠表達水墨意境。荷塘隱舟、不知歸路的小景平添了一縷超然的馨香。他們對自己的作品也有一種很自覺的自豪，發表藝術見解，也用昂揚自豪的語調，坦言「吾輩胸次，自應有一種風規，俾神氣翛然，韻味清遠，不為物態所拘，便有佳處」。「不為物態所拘」，那「佳處」便是「寫意」。從米芾的「逸筆草草」到「不為物態所拘」，士人畫為「寫意」下定義，是一個逐漸清晰明朗的過程，定義「寫意」，是一千多年前的畫家們對印象藝術的定義，同時也定義了王孫畫派的特質。

　　董其昌在《畫禪室隨筆》中說：「趙伯駒、伯驌，精工之極，又有士氣。」讚二人在院體和士人畫之間的態度，宋高宗也讚趙伯駒有董源、王詵的「氣格」，皆指「寫意」的氣韻生動，但董源絕無宋院體氣格，而皇室姑爺王詵則與趙令穰一樣，悠遊在青綠與水墨之間。同樣，趙伯駒繼續遊走在被院體和士體這兩大勢力邊緣化的中間地帶上，卻成了主流。他將水墨山水的趣味融入唐朝李思訓父子的金碧大青綠中，形成了一種介於院體畫和文人畫之間的「精工之極，又有士氣」的風格，為青綠山水注入新活力，可見趙家兄弟的趣味，與南宋的畫壇風尚更為匹配。當然，他們與南宋四大家之李唐、劉松年、馬遠、夏圭等宮廷待詔們，就不屬於同一個朋友圈。

春草憶王孫

　　王孫的人生還要學會享受重彩被命運無常顛覆之後的憂鬱之色，一種淡墨微漸但絕不越「青綠」雷池一步的色調，只在宿命般的青綠底色上淡染深植於士人內在的審美情調，向「士人人格共同體」靠攏，卻還未完全煉成承擔憂患的習性，這大概就是趙令穰王孫世家的心路歷程。

　　不過，在被命運狠狠撞了一下腰之後，越了「雷池」，也不是不可以，比如趙孟堅的「墨蘭」，就徹底放棄了「皇家設色」，他只用水墨勾染一個「群玉凌波」（乾隆帝語），在「墨池」裡花開自奇，便收穫了寫意花草的完美表達。他傳世的 3 幅水墨花草作品，透出靈魂的韻致，總有王孫的高致隱約外溢，那是記憶的回溯，再苦也抹不掉的生命底色。

　　至於青綠的命運，在動盪不確定的年代裡，追隨散落各地的王孫，還始終保持著以藝術的基因羈縻同一血緣的固執，在形成王孫美學的軌跡中，一點點被剝蝕掉奢華的金碧，留下淡染的底蘊。除此，王孫們不過是躲在自己的掩體內，各自為戰的藝術個體，各個完成自己的藝術風範。

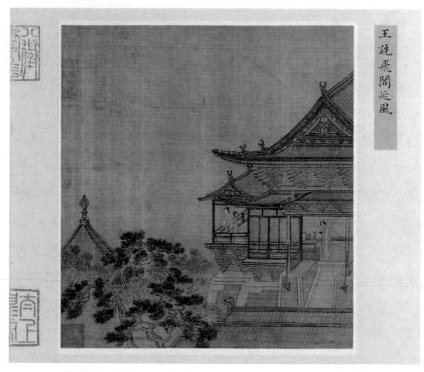

〈飛閣延風圖〉冊頁，絹本設色，縱 26 公分，橫 23.5 公分，
北宋王詵作，北京故宮博物院藏。

　　一個多世紀後，趙孟堅，字子固，依然是濃郁的王孫脾氣，純然在名士的水墨裡種花養草。春草憶王孫，至南宋末年，似乎只有趙孟堅才懂得春草的深意，在春草中，他找到了安身立命的寸土。

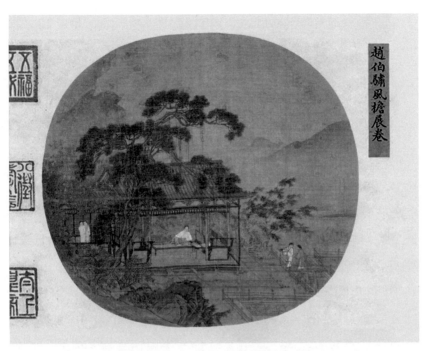

〈風簷展捲圖〉團扇，絹本設色，縱 24.9 公分，橫 26.7 公分，
南宋趙伯驌作，臺北「故宮博物院」藏。

　　王孫畫派的寫意軌跡，從趙令穰到趙孟堅，把「意」從小
山小景完全轉移到花草上。在花草上寫意，表現藝術的個體之
魅，子固是開創者，可謂第一人。

　　他創作的〈墨蘭圖〉、〈水仙圖〉和〈歲寒三友圖〉，第一次給
出了一種象徵「士格」的審美樣式和審美體驗，將人們從花草之
美中所產生的春之想像轉移到人格之美的高境上。這位王孫公

133

子用水墨將他的「士格意志」，直接寫在「松、竹、梅、蘭、水仙」的草木上，賦予「草格」以君子人格的道德寓意。

在向士人人格趨近的過程中，也許子固的天啟來自於花草，在花草的秉性、花草的姿態上，他發現了君子人格的前世與今生，於是，他每天與春草兩兩相顧，每一筆婉約的蘭，每一點鮮若的瓣，摩挲掩映，與畫家的人格共砥礪。朱熹老夫子喊了那麼多年的「格物致知」，其實並非認知上的焦渴，而是道德強迫症，他要「格」出「物」的道德屬性來，抽象為君子修身自律的戒條，把善惡強推給物性，卻喪失了審美的調性，壓抑人性。其實，中國歷史上，有一種審美的活動似乎更擅長「格物」，諸如莊子「神與物遊」，王獻之與山川相映發，都帶有宇宙意識的美感，昇華人性。晚生朱熹 69 年的趙子固，更沉迷於大他約 150 歲的米芾的藝術人格，甚至坐臥行次皆模仿米芾，他就像剛剛從「寶晉齋」神遊出來的晉風精靈，在變幻不定的水墨裡神與物遊，與松、竹、梅、蘭、水仙相映感發。如此「格物」，他格出了水墨「寫意」裡的、一個「君子人格共同體」的樣式。

畫家以春草自況，卻帶出來豐富的審美意味。他第一次以水墨定格了春草的人格審美意象，筆尖飽蘸的思想汁液是新鮮的，滴入春草，如晨露初綻，不求永恆，但原創的美，就是永恆的。

宋院體的設色花鳥畫，偏向裝飾性的意義大於寫意的訴求，花鳥們的地位接近於廟堂偶像般的待遇。因為它們要象徵

富貴，要為人們祈求祥瑞，所以必須完美地呈現。如果說繪畫不能像原始藝術那樣用象形來思維，那麼花鳥畫在中國繪畫裡的確進化遲緩，原始特徵深厚，審美的觀念基本停留在原始藝術的某些功能上。儘管趙昌、趙佶等諸多畫家先後都做了水墨寫意的嘗試，但多半不離理想性的呈現。

趙子固則偏取花草而捨禽鳥，他也用象徵，但他以水墨筆意轉換了象徵的主題，象徵君子人格。借詠物以自況，因寫意以抒懷，自我砥礪，關注自我人格的成長和審美的格調，花草在畫家筆下成為以文學趣味烘托君子人格的審美主體。至此，梅、蘭、竹、松以及水仙，被賦予了文人的美學想像。子固表現的花草，當然已經與自然花草和院體花鳥都不一樣了，他賦予它們另一番情緒，同時，對於被設色花鳥所拘囿的有些視覺疲勞的宋代畫壇，乃是一次審美的拯救。人的世界不能沒有花草，萬物皆吾與也，如何與萬物大同？這是留給畫家的永久話題。

繼山水之後，春草也成為「士人人格共同體」的一員了。從此，春草不僅是趙子固的自畫像，也是「君子人格共同體」的自畫像。《繪事微言》是明人寫的，其中有句話說：「畫中唯山水最高。雖人物花鳥草蟲，未始不可稱絕。」士人寫意畫，從山水到人物花鳥，再次完成復興。

士人指有功名的人，文人包括歸隱名士，因此，士人畫與

文人畫尚有區別。自元以後，經歷趙孟頫及元四家後，士人畫漸漸瀰散為文人畫，文人畫風披靡，風過草必偃，至明盛極，始於王孫畫派的努力，之後向衰，與趙孟堅就沒關係了。

王孫們在陌生的世界裡尋索熟悉的感覺，對於趙令穰來說是青綠，而對於已經完全士人化的趙子固來說，水墨則令他更為興奮，水墨的美是無法定格的無常美，它無法引導我們去認知，它的智慧是誘惑我們去審美。想必，落魄王孫對這種「無常」特別相惜。而春草的無常之最，人的無常之悲，一切的無常都令他傾心沉醉，他開始用水墨的無常雕琢蘭草，將三個無常的命運定格為瞬間的永恆。

卷軸〈墨蘭圖〉，長不過一公尺，縱不過尺餘，紙本淡墨，上有兩叢水墨蘭草。蘭根深植的土地，應該是畫面最堅實的部分，畫家卻故意「飛白」，省略了大地。也許畫家沒有想好腳下的土地應該如何展示，也許是畫家有意忽略而布置的畫眼。畫眼留白，極高明而道中庸，文人畫追求減筆或簡筆寫意，精髓就在於「留白」哲學，它最能令人體會形而上的深意，形而上是對精神的考驗，一幅畫的精神內涵以及最緊要處就依賴於「留白」了。哲學是思想之地，應該在腳下，於是，畫家便把大地「留白」了。回顧他的人生上半場和下半場，他找不到可以表現大地堅實的藝術元素，精神裡幾乎沒有養成的經驗，他只好放棄了。不過，在飛白中，他還是點了兩筆「重墨」苔點，暗示著

大地的無盡意味。是曲終人不見，還是猶抱琵琶半遮面？

除了這兩筆「苔點」，全篇淡墨勾勒，猶不乏層染變幻的細膩對比，蘭花在競放中微微濃郁。些許地平線上的朦朧曲線上，縷縷弱草圍繞蘭根風靡，幾朵墨蘭在輕風中初綻，如畫家的性靈在甦醒。可春寒正料峭呢，畫家就忙不得「安排醉事，尋芳喚友」，不知是醉眼還是淚眼，當用它們凝眸筆尖時，才發現「最是堪憐，花枝清瘦，欲笑還羞寒尚遮」。罷了，那就把蘭葉畫得扶搖些，為花朵驅寒。

可畫家又最憐無常墨，為淡泊縮得緊，於是，長長蘭葉，在淡墨簡筆的極致中，層染變幻，俯仰參差，鳳眼交融，如黑色光芒，照亮整個畫面。畫家意猶未盡，「濃歡賞，待繁英春透，後會猶賒」，我先賒帳，提前與你相約。

軸尾有畫家自題詩：「六月衡湘暑氣蒸，幽香一噴冰人清，曾將移入浙西種，一歲才華一兩莖。」詩後畫家款署：「彝齋趙子固仍賦」，鈐印一枚「子固寫生」。

詩也好，純然寫蘭，伴隨孤寂的畫家之旅，來龍去脈無涉多餘，唯美，沒有一絲人間煙火氣，表達一種精神歸隱。中國士人必定有雙重人格，家國情懷與辭仕隱逸，兩者糾結，難以取捨，便在糾結中形成一種可供審美的人格狀態，一邊淡泊著，一邊憂君憂民著。

　　畫家愛蘭，遊宦時將老家蘭帶來，迢迢千里，吳越之蘭在荊楚之地花開一二莖，以無常之水墨，畫出吳越的倔強以及根植楚地的狂逸姿態，隱約有來自米家的「墨戲」遺韻。底款「子固寫生」，有人說，此蘭，書法用筆，僅善寫生者亦不可。子固書法，自比米芾，得米癲墨戲的真髓，才能寫生如此難抑的狂逸之氣，一股難馴的內在張力充盈畫面。總之，子固已經自覺將書法與畫法結合，這是宋末文人畫的表現特色。

　　名士的「狂逸」，王孫的莊雅，浮世蒼茫，自由流徙，隨遇而安，不需要根深蒂固。此乃子固託畫言志，寫出王孫遺孤的別有悲涼，無奈風塵僕僕於仕途，卻要人格如蘭而不染，清雅有塵外之韻。後人因此傳「露根蘭」，以喻不仕異族之清絕，不過，境界上已略遜一籌，下行入俗了。

　　〈墨蘭圖〉右上方有元人顧敬題詩，「國香誰信非凡草，自是苕溪一種春。此日王孫在何處？烏號尚憶鼎湖臣」。後紙有文徵明題詩：「高風無復趙彝齋，楚畹湘江爛熳開，千古江南芳草怨，王孫一去不歸來。」又有文徵明題：「彝齋為宋王孫，高風雅緻，當時推重，比之米南宮，其畫蘭亦一時絕藝云。」據今人書畫鑑定家徐邦達按：「趙子昂也傳他的遺法，不但文衡山之輩而已。」在徐老看來，趙孟頫、文徵明不過是趙孟堅的遺續後學。有人說文人畫完成於趙孟頫，詩書畫印四者皆在趙孟頫時有自覺的行為，但〈墨蘭圖〉已全然具備詩書畫印，只不過，子

固生性散淡，並沒有在意盟主或繪畫流派等藝術之外的別趣，於畫畫則純然任性而為。從繪畫史看，子固應該是融王孫畫與士人畫以及文人畫於一身的畫家；身分上，融灑脫不羈的名士、家國情懷的士人以及破落王孫為一體。

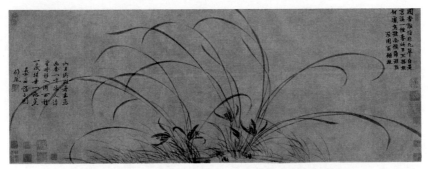

〈墨蘭圖〉長卷，紙本水墨，縱 34.5 公分，橫 90.2 公分。
南宋趙孟堅作，北京故宮博物院藏。

　　「芳心才露一些兒，早已被、西風傳遍。」正如趙子固這句填詞，如果說〈墨蘭圖〉是「芳心才露一些兒」，那麼〈水仙圖〉卷，則是子固面對春天的生姿，感泣一萬種悲喜交集的情緒，隨春風潛入水墨天涯，在墨筆雙鉤渲染的水仙數十叢中，生出葉繁紛染，俯仰自得，濃淡疏密，恍若魏晉的燦爛。可細賞呢？花蕊花蒂若清淚泫然，點灑歲月的旱河，「望極思悠悠」，思念王孫奔車登舟，山一程水一程，「看帆卷帆舒」「鷺飛鷺立」，「逝波不捨山常好，只白少年頭」，如今青春已遲暮，水仙已染少年白了頭，「杜若滿汀」，靜聽王孫嘆無常，「離騷幽怨」

一叢又一叢。

　　用子固填詞的《風流子》，解讀子固繪的〈水仙圖〉卷，形成的審美意象，真可謂相映成趣，那意象、趣味，正是文人畫的特徵。所謂文人畫，評價的天平，重量在文人一邊，是向文人傾斜的。畫要表達文人的趣味，而詩文則凝結了中國傳統文人的全部趣味，所以畫中要有詩。「畫中有詩」分兩說，一是在畫面上題詩，二是畫面上要涓涓汩汩有詩意的情緒和氛圍，如果用古意表達，叫「氣韻生動」，只是這句凝練的話語被大眾用壞了。正如乾隆的「名畫過眼錄」，凡經他手的珍品，必題詩於畫中央，氣韻生動被他的題詩行為破壞而大打折扣，不過，他在趙子固這幅〈水仙圖〉卷前隔水題款「群玉凌波」雖庸常，卻也貼切，不知子固應允否！

　　雙鉤渲染水仙始於趙子固，成為後世正規化。

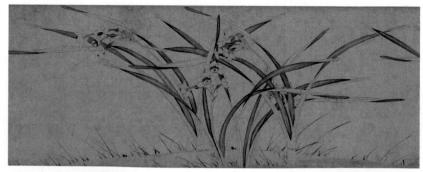

〈水仙圖〉長卷，紙本水墨，縱 25.6 公分，橫 675 公分，
南宋趙孟堅作，天津博物館藏。

春草憶王孫，據葉隆禮云：「吾友趙子固，以諸王孫負晉宋間標韻，少遊戲翰墨，愛作蕙蘭，酒邊花下，率以筆研自隨，人求畫，與無靳色……晚年，步驟學逃禪，工梅竹，咄咄逼真。」葉隆禮與子固為鄉誼，不知生卒年，1247 年淳祐七年進士，晚子固 21 年的進士，無論如何都是子固的晚學。揚無咎自號逃禪老人，以墨梅名世。

子固晚年學逃禪，畫梅已是歸隱的筆意。「倦回芳帳，夢遍江南山水涯。誰知我，有牆頭桂影，窗上梅花。」折枝放到紙上了，這就是他放在紈扇上的〈歲寒三友圖〉吧。

三支春草，纏疊綿綿，松竹鋪墊，梅花含苞，摺痕猶存，天真、野趣，全無塵氣，在「春早峭寒天」的日子裡，子固「重溫卯酒整瓶花」，畢竟寂寞，「忽聽海棠初賣，買一枝添卻」。可「抬頭看盡百花春，春事只三分」，何況紈扇上的三枝折春，春事有幾分呢？看各人的心情吧，「百花春」不如一枝梅，子固寫《梅譜》時，就像荊浩寫《山水訣》的心境，那是為梅立法，給春開藥方，療癒憂鬱病、無常病。

春草憶王孫，南宋遺老周密，不仕元朝，隱居杭州，著《武林舊事》，傳遍域內。他在另一本《齊東野語》裡，詳盡描述了他與忘年交趙子固的交遊趣事以及子固的性格與人格形象。

周遺老小趙王孫 30 多歲，二人卻能以知己相待，想必周遺老的淵博內涵和敏銳的史眼，也頗合子固的脾氣。據說，子固

有收藏癖，尤愛收藏三代以來「金石名蹟」，遇到「會意」的，則不惜傾囊易之。若按人無癖不可與交的文人座右銘，趙子固當然是可交之人。

周遺老說子固「襟度瀟爽」，有「六朝諸賢風氣」，那就應該是名士風範。還說道：諸王孫子固，善墨戲，連泛舟都要學米芾，常常「東西薄遊，必挾所有以自隨，一舟橫陳，僅留一席為偃息之地，隨意左右取之，撫摩吟諷，至忘寢食」。子固所乘舟輿，認不認識他，皆曰「米家書畫船也」。有一年菖蒲節，周野老借一眾好友邀子固，各挾自家所藏珍物，買舟湖上，相與評賞，「飲酣，子固脫帽，以酒晞髮，箕踞歌《離騷》，旁若無人」。黃昏，待船靠岸，子固指著林麓最幽處，瞠目絕叫「此真洪谷子、董北苑得意筆也」。何等氣魄的王孫，以荊浩、董源兩位山水畫鼻祖為之所仰。

在南宋，還有誰能有荊、董的精神高度，真誠地去追隨荊、董呢？趙子固何來靈啟，冥冥之中與兩位先賢的神韻不期而遇？當然來自他追索一生的藝術之精靈。荊浩離開體制，一個人進山的獨立氣質，是士人山水畫的靈魂，想必子固獲啟亦如此，他在水墨裡與個體精神做無盡的周旋，才能使他轉型得非常徹底。胸襟何等蒼茫、寬容，內心又何等溫柔、酷爽，意志又何等沉浸、堅忍而又耐性。

據說，子固罷歸賦閒，酷嗜收藏，曾從藏友處，購得孤本

五字不損的王羲之《蘭亭帖》，興奮至極，竟連夜乘舟返回，夜遇大風翻船，所幸接近港口水淺，行李衣衾皆淹沒無存，子固披著溼衣站在淺水中，手持寶物，大呼：「『蘭亭』在此，餘不足介意也。」於是題寫八個字在卷首：「性命可輕，至寶是保」。後「四庫」稱之為「定武本」或「落水本」。

子固在周遺老筆下，活脫脫一身王孫習氣，天真豪邁，有世外氣韻，他的春草莫不如此脫俗，內心優美才能畫出王孫的春草。據周遺老講，子固「修雅博識，善筆札，工詩文，酷嗜法書」，又善作梅竹，往往得「逃禪、石室之妙」，揚無咎、文同是也，還說他「於山水尤奇」。可惜，不見他的「尤奇」山水畫模樣，但從他對洪谷子、董北苑的驚異來看，對山水的體會想必與荊、董相知。

據載，子固做過賈似道幕僚，並與之交好。這是怎樣的歷史場景？只要放到歷史場景裡，就會有一個理性座標評之，絲毫不影響子固以及子固的詩詞書畫帶來的藝術真誠。在南宋畫壇，可愛者除了梁楷，就是這位王孫了，他們身上都有著共同的、純粹的藝術精靈，始終生動著。

春草憶王孫，相看兩別離。

趙孟堅，字子固，號彝齋，生於 1199 年，宋太祖十一世孫。南渡後，流寓嘉興海鹽縣廣陳鎮（今浙江海鹽）。一位「天支末裔」，因離亂而家境落魄，只有「面牆獨學於窮鄉，艱辛備

至」。他已經不能像趙令穰那樣悠遊畫畫、自娛自樂了，他要一邊靠賣畫為生，一邊重走舉子之路。27 歲之前，靠父親趙與採的庇廕做個小官，維持溫飽，27 歲即西元 1226 年，他考中了進士。宋理宗寶慶二年，他在身分上完成了向士人轉型，作為轉型的標誌之一，便是這位王孫畫家從此開始了遊宦生涯，餘暇兼及琴棋書畫詩酒收藏，其中書畫、收藏最為精到。授集賢殿修撰之後，他出任過湖州掾等諸多地方小官員，最出彩的是他出任嚴州知府時，正值大饑荒，據說他果斷開倉賑濟百姓，「活民五萬餘戶」。1260 年，他終於獲得升遷的機會，授「翰林學士承旨」，即翰林學士院的院長，不過沒多久就被言官彈罷了。1264 年逝世，諡號文簡。

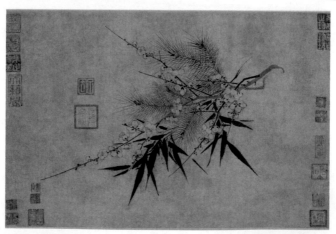

〈歲寒三友圖〉冊頁，紙本水墨，縱 32.2 公分，橫 53.4 公分，
南宋趙孟堅作，臺北「故宮博物院」藏。

　　1234 年蒙古滅金，趙孟堅 35 歲整，他的人生上半場，苦讀、科舉、望中原，在金覬覦江南的陰影下，何時起干戈？他隨時準備著。金滅亡，宋理宗親政，一口氣都還未及大暢，蒙古大軍將開封北部的黃河寸金澱決堤，宋軍被淹大敗。人生的下半場，一開始就遭遇了蒙軍南下的驚心動魄。趙孟堅仕宦人生相伴宋理宗征北夢想，兩人同年去世，他們又怎能看到南宋向新世界轉型時的命懸一線？

　　趙孟堅是「士」，是王孫兼畫家的士。每當人們談起他的作品時，先於作品的第一句，總不忘提起「太祖十一世孫」，可見他的王孫出身是抹不掉的，當然重點還是第二句，王孫美學的魅力。而每當人們談起他的仕途時，則幾乎不無嘖嘖，惋惜他沒有得到重用，順帶以體制化的偏見腹黑他與賈似道的關係。所謂重用，無非是指進入王朝政治的核心，與其空耗高貴的智慧和情商，還不如在地方為百姓做點兒實事。他在《鷓山溪（怨別）》詞中有一句詩，應該是對自己現狀的懊惱：「流年度，芳塵杳，懊惱人空老」，人不能空老，要老得每一秒都很實在，而對趙孟堅來說，最實在的就是創作，它會拯救時間於「空老」。因此，每當人們談論他創作的藝術作品時，不同時空卻眾口一詞，譽美紛紛。三重身分留給世人三種結論，唯審美為純粹，無是非、無功利且無瑕，它總能帶給人們以美的享受。

　　趙孟堅個人身分的轉型，代表了一種王孫落寞的路徑，卻

在士人畫中獲得了救贖。這一心路歷程，是王詵、趙令穰以及之前的王孫畫家們所沒有經歷過的命運恩賜，晚生的他意外地收穫了時間給予苦難的紅利。

　　正如人類自己的絮語：藝術必須經歷痛苦，經歷痛苦的藝術家才能真正成長起來，天分、稟賦、環境、機遇、訓練等，都可能成就藝術家，但經歷痛苦磨難的藝術家，才能自我成就特立獨行的人格。人在痛苦中才會啟動自我意識，才會想起「人啊，認識你自己」，認識自我是藝術的基本功。真的藝術就這麼磨人，經歷磨難之後，趙孟堅才真正完成了由王孫向士大夫向特立獨行的藝術家的轉化。

　　趙孟堅的王孫磨難之路，開始於皇族最慘痛的歷史記憶，「靖康之變」將國恨家仇深深刻在他的遺傳基因裡，他以落魄王孫之身，時刻枕戈以待金、蒙鐵蹄過江；以士的責任挺過朝廷爭鬥的內耗與煎熬，面對大勢已去，任誰都無能為力；他也曾「敲遍闌干，默然竟日凝眸」，人在萬般無奈時才會想通，於是想放下一些拿不動的東西，他想歸隱了。「幾年修績，總待榮親老」，還不如「向壽席，花花草草」，盼望「杯盤了，一對慈顏笑」。這些宦遊時的詞句，出自一首《驀山溪（初改官為慈闈壽）》詞，平實樸素，表達他想奉養雙親、寄心書畫的願望。可他一忽兒要「願親強健，綠鬢長長好」，一忽兒又要「官盡大，盡榮親，待受金花誥」。他要盡世俗的孝道，還要在書畫間為

自我意識尋覓個出路，他的自我意識就在這無邊的外在擠壓中東突西撞。不過，他很淡定，沒有因為救亡圖存而棄藝術於不顧。趙孟頫比他更淡定，直接出仕了。他們可以放棄趙家王朝，但不能放棄他們的文化和藝術，趙孟堅是被罷歸的，藝術家的敏感終究被時代所傷。他身後留下的作品除了繪畫作品，還有書法墨跡《自書詩卷》，以詩歌寫就的畫譜《梅譜》，以及《彝齋文集》4卷，這些作品與他的繪畫作品一樣珍稀可鑑。

　　如果水墨是一種藝術立場的話，王孫畫派從11世紀初便開始尋找水墨在繪畫中的藝術表現，追隨以蘇、米為首的士人畫「寫意」話語權運動，卻意外形成了一道王孫畫派的藝術風景。

文藝復興的挫折—南宋

後記
寫給美的感謝信

　　終於付梓了，這本書的誕生，既像《周南》裡的《關雎》，又像《秦風》裡的《伊人》。確定選題時，我已經看到了她「在河之洲」，可「蒹葭蒼蒼」，她飄忽不定。我知道「寤寐求之」的歷程將是一場考驗，但也沒有退路。不管「道阻且長」，還是「溯洄從之」，遙望「參差荇菜」，我必須「左右採之」。「輾轉反側」5年，終於可以「鐘鼓樂之」了。

　　一般來說，一本書寫到最後，「後記」最為忐忑，那種期待讀者的肯定性批評的不安，直到此刻終於塵埃落定。而回顧初始，必是滿心感慨，滿懷感動、感恩、感謝！

　　我也一樣，未能免俗，也不能免俗，因為我也要在不安中感謝！

　　我第一個要感謝的是本書的兩位傳主：李煜和趙佶，他們二人的性情與經歷，吸引了我全部的興趣，甚至情感偏向，讓我欲罷不能，我是跟隨他們走進宋畫的。

　　從時代來看，如果說李煜是五代十國的文學藝術旗手，那麼趙佶則是北宋主流藝術的風向標。可他們都是王朝政治的失

敗者，卻是藝術的勝利者，並成為各自時代文藝復興的推手，將前後兩個時代連線起來。在西元 10 世紀以後興起的文藝復興藝術風景中，從李煜到趙佶，一個含苞，一個綻放，一個推波，一個助瀾，一個開始，一個大成。

從微觀個體來看，相比君王的使命，他們更能沉浸在筆墨裡描繪具有美學意味的哲學追問，這就是他們的命運，因為他們在繪畫裡發現了自我。有了自我，還要君王幹什麼？他們在藝術裡是締造者，是創世者。

這類被藝術喚醒本性的君王，在成王敗寇的政治鬥爭中幾乎都是失敗的君王。但他們的個體人格是可供審美的，而且是東方悲劇美。一個在亂世中含苞惹「花濺淚」，一個在末世裡綻放令「鳥驚心」。

但他們並不孤單，在他們的麾下，還有一批巨匠，與他們共同擔待時代的藝術使命。這是我滿心歡喜要感謝的一群偉大的傳主，他們是美的製造者，給了我很多具體的美的啟示。比如，在比較荊關董巨時，我發現了關仝的山勢，好作「竦擢」「峭拔」狀，用筆如杜詩「語不驚人死不休」。他的〈關山行旅圖〉，立軸上方，危峰欲傾，直逼眼前，峰腳下密植如張弩駑雜的枯枝紛紛刺向天空，忙碌的人群則如螻蟻般匍匐於土地上，構圖「頭重」「腳輕」，並非愉悅的審美體驗。表明關仝的山水抱負，或是個體境遇的自況，都是極度緊張的，他的個體自由

意志在危聳語境中，似乎正面臨抉擇與晦澀的混沌狀態。也許這是他的痛點，也是他作品的審美價值所在。他可以屈服於自然，但他痛苦的張力不會在迴歸自然中與任何以痛苦為前提的存在和解，他不會給樹枝一片綠葉，更不會給出「小人物」的舒適姿態。比起關仝的用力，董源則顯得輕靈，他在筆下找到了自由的出口，他的影響才會大，他才會成為中國主流山水畫的鼻祖。而本書對董源不辭筆墨，對關仝卻未立傳，幸好有後記，在此特別要感謝關仝的啟迪。

還要感謝那些「善假於物」的發明者。西元 8 世紀前後，宣紙的出場，與隨後到來的具有藝術擔當的繪畫匯合了，這場關於紙的技術性革命，使後來提高繪畫品質、普及繪畫成為可能。當青檀皮與稻草在清溪中輪迴成一張張草木肌理的宣紙時，它似乎就是為中國水墨而生的。據說蘇東坡就自制松煙墨塊，潤如寸玉，在細膩如凝脂的石硯上研磨，一汪清水便溶解了彼此，生成墨汁，再加上一桿毛筆，便定格了中國繪畫的水墨特質。

「設色」，在絹帛上曰「隨類賦彩」，在宣紙上叫「敷色」，被稱作中國式水彩畫。中國畫填彩塗色的顏料，基本為礦物和植物兩大類，礦物質顏料謂之石色，如硃砂、赭石色、石青、石綠、石黃色、白粉、金粉、銀粉等；而植物質地的，謂之水色，如花青、藤黃、胭脂紅、洋紅等，花青是我們熟悉的藍靛草。

　　古代畫家用色講究，基本自己動手製作顏料，經過研、煉、沉、汰的過程，分出深淺精粗，礦質顏料較多，摻以植物顏料，製做精益求精，出手各因懷抱而紛呈個性，纖細不同，錙銖必較，歷千年而不變色。

　　無論礦物還是植物顏料，皆用清水調和，它們帶給畫面的色澤，充滿了自然的鮮亮。也許是得益於水彩的「天生水質」，才會有「渲染」這一「著色法」的含蓄演進，渲染著「活色生香」的中國水彩畫。

　　最後，要感謝促成本書的第一人何寅女士，我和她有緣相遇，但卻因果分際未能合作此書。幸好她在出版界越做越好，而我也幸好不知「尚能飯否」將至，沉浸於宋畫、元畫、明畫、清畫、民國畫裡而不能自拔。還要感謝促成本書的第二人陳麗傑女士，她有柔軟而堅定的靈魂，就這樣若即若離、忽遠忽近地陪伴著我，與我同樂，陪我感泣，因好書歡喜，與學術結緣，對美的事物執著與嚮往，希望本書在她的操作下，能成為我們共同為中國繪畫史的研究與賞析邁出的一步。還要感謝餘玲女士，我們是多年的朋友與同道，她是陳麗傑女士與我的牽線人。

　　又，感謝使我有幸觀賞到原作品的各種機緣，走進每一座博物館的萬里周折和感人花絮，都是令人興奮不已的回憶和感動。

林風眠先生曾說過，我像斯芬克斯一樣，沉默地坐在沙漠裡，看眼前過去的一切。是的，在文化臆想症裡，時尚的浪潮一波又一波地過去了，唯藝術永恆。人類為此永恆，至今不辭勞苦，我們為美亦無怨無悔。

　　藝術關注了終極問題，那麼藝術評論在行使批評與審美終極的話語權時，或可為中國繪畫堅持了自然主義與人文主義的風格而點讚。

<div align="right">2021 年 12 月 24 日於京郊蝻蝲齋</div>

後記　寫給美的感謝信

參考書目

[1] 徐邦達。古書畫過眼要錄：晉隋唐五代宋繪畫（徐邦達集 8）[M]. 北京：故宮出版社，2014 年

[2] （宋）佚名。欽定四庫全書：宣和書畫譜 [M]. 北京：中國書店，2014 年

[3] （明）唐志契。繪事微言 [M]. 北京：人民美術出版社，2016 年

[4] （宋）鄧椿，（元）莊肅。畫繼；畫繼補遺 [M]. 北京：人民美術出版社，2016 年

[5] （清）厲鶚。南宋院畫錄 [M]. 杭州：浙江人民美術出版社，2016 年

[6] 陳高華。宋遼金畫家史料 [M]. 北京：文物出版社，1984 年

[7] 〔日〕中村不折，〔日〕小鹿青雲。中國繪畫史 [M]. 郭虛中譯。杭州：浙江人民美術出版社，2013 年

[8] 雲告。宋人畫評 [M]. 長沙：湖南美術出版社，1999 年

[9] 童書業。童書業繪畫史論集（全二冊）[M]. 童教英整理。北京：中華書局，2008 年

[10] （清）孫岳頒，（清）王原祁等。佩文齋書畫譜 [M]. 杭州：

浙江人民美術出版社，2014 年

[11] 〔德〕雅斯貝斯。歷史的起源與目標 [M]. 魏楚雄，俞新天譯。北京：華夏出版社，1989 年

[12] （宋）黃休復。益州名畫錄 [M]. 何韞若，林孔翼注。成都：四川人民出版社，1982 年

[13] （宋）郭若虛。圖畫見聞志 [M]. 北京：人民美術出版社，1964 年

[14] （宋）孟元老。東京夢華錄 [M]. 鄧之誠註解。北京：中華書局，2005 年

[15] （宋）陶谷，（宋）吳淑。清異錄；江淮異人錄 [M]. 孔一校點。上海：上海古籍出版社，2012 年

[16] （宋）劉道醇。聖朝名畫評；五代名畫補遺 [M]. 徐聲校注。太原：山西教育出版社，2017 年

[17] （宋）歐陽修。新五代史 [M]. 北京：中華書局，2015 年

[18] （明）張醜。清河書畫舫 [M]. 上海：上海古籍出版社，2011 年

[19] 〔德〕萊辛。拉奧孔 [M]. 朱光潛譯。北京：商務印書館，2013 年

[20] （宋）郭熙。林泉高致 [M]. 周遠斌點校纂注。濟南：山東畫報出版社，2010 年

[21] （宋）米芾。畫史 [M]. 四庫全書影印版

[22] （元）湯垕。畫鑑 [M]. 馬採標點注釋。北京：人民美術出版社，2016 年

[23] 〔日〕宮崎市定。東洋的近世 [M]. 張學鋒譯。上海：上海古籍出版社，2018 年

[24] 〔日〕宮崎市定。宮崎市定中國史 [M]. 焦堃，瞿柘如譯。杭州：浙江人民出版社，2015 年

[25] 〔英〕阿諾德‧湯因比。人類與大地母親 [M]. 徐波等譯。上海：上海人民出版社，2001 年

[26] 陳師曾。中國繪畫史 [M]. 杭州：浙江人民美術出版社，2013 年

[27] （宋）邵博。邵氏聞見後錄 [M]. 北京：中華書局，1983 年

[28] （元）脫脫。宋史 [M]. 北京：中華書局，1985 年

[29] （明）趙希鵠。洞天清祿集（外二種）[M]. 杭州：浙江人民美術出版社，2016 年

[30] （清）孫承澤。庚子銷夏記 [M]. 杭州：浙江人民美術出版社，2012 年

[31] （宋）蔡絛。鐵圍山叢談 [M]. 北京：中華書局，1983 年

[32] （清）徐松。宋會要輯稿 [M]. 北京：中華書局，1957 年

[33] （明）陶宗儀。南村輟耕錄 [M]. 北京：中華書局，2004 年

[34] 〔美〕彭慧萍。虛擬的殿堂：南宋畫院之省舍職制與後世想像。北京：北京大學出版社，2018 年

電子書購買

爽讀 APP

國家圖書館出版品預行編目資料

走進宋畫，10-13 世紀的中國文藝復興（南宋篇）：在江南煙雨微茫中若隱若現，越過唐人直奔魏晉的宋人美學 / 李冬君　著 . -- 第一版 . -- 臺北市：崧燁文化事業有限公司 , 2024.05
面；　公分
POD 版
ISBN 978-626-394-210-3(平裝)
1.CST: 中國畫 2.CST: 繪畫史 3.CST: 藝術評論 4.CST: 南宋
944.0952 113004441

走進宋畫，10-13 世紀的中國文藝復興（南宋篇）：在江南煙雨微茫中若隱若現，越過唐人直奔魏晉的宋人美學

臉書

作　　　者：李冬君
編　　　輯：林緻筠
發 行 人：黃振庭
出 版 者：崧燁文化事業有限公司
發 行 者：崧燁文化事業有限公司
E - m a i l：sonbookservice@gmail.com
粉 絲 頁：https://www.facebook.com/sonbookss/
網　　　址：https://sonbook.net/
地　　　址：台北市中正區重慶南路一段六十一號八樓 815 室
Rm. 815, 8F., No.61, Sec. 1, Chongqing S. Rd., Zhongzheng Dist., Taipei City 100, Taiwan
電　　　話：(02) 2370-3310　　傳　　真：(02) 2388-1990
印　　　刷：京峯數位服務有限公司
律師顧問：廣華律師事務所 張珮琦律師

定　　　價：399 元
發行日期：2024 年 05 月第一版
◎本書以 POD 印製

獨家贈品

親愛的讀者歡迎您選購到您喜愛的書，為了感謝您，我們提供了一份禮品，爽讀 app 的電子書無償使用三個月，近萬本書免費提供您享受閱讀的樂趣。

ios 系統

安卓系統

讀者贈品

請先依照自己的手機型號掃描安裝 APP 註冊，再掃描「讀者贈品」，複製優惠碼至 APP 內兌換

優惠碼（兌換期限 2025/12/30）
READERKUTRA86NWK

爽讀 APP

📖 多元書種、萬卷書籍，電子書飽讀服務引領閱讀新浪潮！

🎧 AI 語音助您閱讀，萬本好書任您挑選

🔍 領取限時優惠碼，三個月沉浸在書海中

🔔 固定月費無限暢讀，輕鬆打造專屬閱讀時光

不用留下個人資料，只需行動電話認證，不會有任何騷擾或詐騙電話。